法國人帶你逛羅浮宮

—— 看懂大師名作，用 問 的最快！

Comment parler du Louvre aux enfants

伊莎貝爾‧波妮登‧庫宏（Isabelle Bonithon Courant） 著

侯茵綺、李建興、周明佳 譯

azoth books

漫遊者

獻給Claude Courant ——

他熱愛羅浮，羅浮也如此回報他。

一起再次出發吧,帶著純真的心!

文史工作者　謝哲青

繪畫的故事雖然饒富深意,但我們常因為歷史的複雜性而感到難以親近。然而,如果我們暫時將這些繁瑣的細節拋諸腦後,單純地沉浸於故事的美妙之中,我們便能重拾與生俱來、對美麗事物的感受力。

—— 貝克特修女(Sister Wendy Beckett),《繪畫的故事》作者

1997 年,我荷著重重的背包,一個人走上環遊世界的路。在那個對未來、對人生都還不確定的青春歲月,那是一趟重新認識世界,也找尋自我、定位自我的旅程。在世紀末的不安之中,我走過了苦難神聖的南亞印度、帕米爾高原的臨界天堂、風塵跌宕的中亞絲路,以及人文薈萃的歐洲大陸。

還記得第一次無所事事地漫遊在巴黎街頭,我穿過普魯斯特(Marcel Proust, 1871~1922)在《追憶似水年華》中描寫的拱廊街,來到貝聿銘改造的巴洛克方庭。羅浮宮,在我眼前緩緩展開。

當年憑著學生證,可以買到便宜的博物館通行證,我常在右岸的杜勒麗花園或歌劇院大道稍做停留後,便奢侈地待在羅浮宮裡。許多人類文明史中傑出的心靈在此交會,徘徊於傳統與創新的衝突之間,藝術家出於創造的本能,協助我們溝

通、解構並詮釋這個世界。透過不同藝術形式的表現，引領我們理解生命的價值與意義，並帶給我們慰藉、愉悅與美的感受。

我流連在提香、卡拉瓦喬、華鐸、德拉克洛瓦與大衛之間。一整天的時間，往往就這樣在無所事事的美好中不知不覺地過去了。

真正讓我印象深刻的，不是達文西的《蒙娜麗莎》或令人驚異的木乃伊棺，而是位於第18廳、法蘭德斯巴洛克大師魯本斯於1622~25年間完成的二十四幅大型聯作。總計長達三百平方公尺的畫布中，他以寓意象徵的手法，描述法蘭西波旁王朝創建者亨利四世的王后瑪麗·德·梅迪奇傳奇浪漫的一生，從少女、為人妻、攝政，一直到兒子路易十三成年。魯本斯這組精彩的巴洛克傑作，融合了時代寫實和幻想的繁複裝飾，以極具戲劇張力的舞台光影效果鋪陳出屬於十七世紀的瑰麗華美。

魯本斯的作品充滿了文藝復興人的睿智與博學，多采多姿的閱歷充分展現在他的繪畫中。他的作品中大量使用典故與隱喻，如果沒有深厚的人文素養，那個充滿想像空間的巴洛克世界會頓時成為繁雜無章的紊亂。大部分的人在欠缺歷史理解的前題下看到這組聯作，總是不假思索便行色匆匆趕往下一站。

收藏於羅浮宮的魯本斯，可以說讓我重拾了對藝術史和考古學的研究熱忱。幾年後再回到巴黎，我不再只是個旅行者，而是初窺藝術堂奧的年輕學者，學習以不同的觀點，重新省視這些既熟悉又陌生的藝術精品。

藝術史是一門有趣的科目，是研究美術（Fine Art）與其圖像和形狀、使用材料的歷史發展的科學。藝術史也研究、描述美術在當時和當地的美學觀與普世價值觀條件下的文化作用，以及藝術家的創作歷程。用簡單平易的語言來說，就是：這些陳列在博物館的物件究竟想對我們說什麼？藝術家在當時用什麼來創作？創作的過程中發生了什麼事？這些藝術家真正在想些什麼呢？

畢卡索曾說：「我十幾歲的時候就畫得像拉斐爾一樣好了，但是我卻花一生的時間，去學習像孩子那樣畫畫。」人間的磨難與滄桑，會讓我們忘記像孩子般去端詳這個世界。在歷經漫長的生命探索與嘗試後，畢卡索終究回歸到藝術的本質：生活與生命，就像法國南部拉斯科岩洞穴（Lascaux），以及西班牙阿爾塔米拉山洞（Altamira）裡壁畫上那些奔跑的野牛、巨象與山豬一般，簡單有力地傳達原始的生命悸動，表現最自由的心靈與筆觸。

像孩子一樣地觀看，像孩子一樣地大聲發問，這才是藝術的原點；回歸事物的核心，用最簡單的問題與答案，回應孩子與初登藝術殿堂的朋友；以最直接的方式接觸藝術，以最單純的好奇心探索宇宙。最偉大的藝術與最真實的生命之美，是以開放、自由的態度，去感受世界具體存在的事實，而不是學院派的專業術語與令人挫折的歷史解說。

從純真出發，藝術之美將成為直觀、坦然的生命態度，不再只是字裡行間的冷硬敘述。

CONTENTS 目次

INTRODUCTION 前言

羅浮宮博物館已成為許多人心目中的此生必遊之地。每年有約六百萬遊客湧進這裡，穿梭在綿延數公里的長廊間，觀賞裡面典藏的上萬件藝術品，有時甚至只為了看一幅世界名畫，例如《蒙娜麗莎》，至少一生就這麼一次。然而，我們把這些經典名作視為理所當然，從不去思索其名氣背後的意義。究竟，什麼樣的作品才算是「經典」？

羅浮宮是法國第一座開放大眾參觀的博物館。它龐大的規模與浩瀚的收藏，將「博物館」的概念發揮得淋漓盡致。只是，現在還有人知道「博物館」這個詞的起源嗎？人們當初創立博物館的動機與目的是什麼？

無論就名氣的響亮抑或館藏的豐富來說，羅浮宮都是遊巴黎時不容錯過的景點，但它有點令人望而生畏 ── 對成人是如此，對孩子們更是。到底該怎麼引領孩子親近這個氣勢宏偉的殿堂？怎麼與孩子同遊，還能親子盡歡、不累壞自己？你想帶孩子看什麼？如何引導他們欣賞一座希臘雕像或中世紀象牙雕塑？

參觀羅浮宮想要滿載而歸，深入了解它的歷史是必要的。本書無意提供詳盡的導覽資訊，而是要幫助讀者了解羅浮宮的歷史，以及它的精彩豐富與不足之處 ── 不只提供許多歷史資訊，也包含實用的建議。最大重點是，精選三十一件館藏來引導讀者從事深入賞析，它們來自羅浮宮九大部門中的八個部門，不包括收藏於布杭利碼頭博物館（Quai Branly）的非洲、亞洲、大洋洲與美洲藝術精品。

Qu'est-ce qu'un
chef-d'œuvre* ?
Masterpiece

什麼是大師名作？

○ 為什麼欣賞經典名作很困難？

「她看起來好小！」「她整個黃黃的！」「我看不見她……」我們都有可能遇上這種狀況：孩子們站在《蒙娜麗莎》前，發出失望的評語。甚至我們自己也有一樣的想法，只是不敢承認。我們找不出理由來解釋自己為何要不遠千里而來，而且苦苦等候多時，好不容易才擠到這幅經典名作前。

的確，所謂「經典名作」確實是一個曖昧不明的概念。它不只關係到我們對作品的主觀情感，也涉及我們不見得認同的客觀評價。

孩子的反應發自內心，雀躍或失落全寫在臉上。如果我們無法證明這些曠世巨作的廣泛影響力，要孩子去領略它們的精髓更是難上加難。

因此，我們何不回到問題的根源？試著了解一件作品成為經典的崎嶇歷程——不論是為了解決自己長年來的疑惑，還是為了避免被孩子層出不窮的天真問題所打敗。

○ 經典名作的矛盾點

所謂經典名作，就是你絕對不能不看的作品，而不容錯過的理由只有一個：因為它實在太有名了。你能想像自己到了羅浮宮，卻不去看《蒙娜麗莎》（11）或《米羅的維納斯》（4）雕像嗎？然而，我們卻很少問自己：這些作品為何這麼有名？還有，所有經典之作都很有名嗎？這可不一定。

一般來說，經典作品比其他作品出名，卻不一定比較容易理解，因此也不容易說明欣賞這些作品的必要性。於是，參觀博物館時只觀賞經典名作，等於是挑戰最複雜、最難以掌握的作品。

○「大師作品」這個字眼是什麼時候出現的？

在中世紀，「大師作品」是指工匠的出師之作，也就是說，一個學徒藉此作品證明自己習藝有成，從此可以獨立創作。出師作通常複雜而精緻，展現他在學藝期間養成的精湛技藝。看他從事哪一門工藝，作品可以是一組模型、一件家具、一具骨架或一道階梯，證明他的技藝已成熟，足以成為獨立的匠師。

在法國杜爾市（Tours）與特魯瓦市（Troyes）的「手工業行會博物館」（Musée du Compagnonnage）裡，展示有許多十八、十九世紀的大師作品，更早的作品則已經散佚，沒有保存下來。這種手工藝傳統至今仍流傳不絕。

畫家和雕刻家也需要提交「大師作品」嗎？

是的，在十七、十八世紀，年輕藝術家必須提出他的「大師作品」，才有資格加入「美術學院」（Académie des Beaux-Arts）——由藝術家組成的團體，推廣特定的美術教育風格——然後才能展開他的專業生涯，為王公貴族效勞。

學院透過該作品審核年輕藝術家的技法與能力，包括透視圖、剖面圖、比例、希臘羅馬文學和藝術知識等。這些畫家與雕刻家提交的作品，被稱為「入會作」（Morceaux de reception）。羅浮宮也有收藏一些此類作品。

所有「大師作品」都遵循學院的規則嗎？

不一定。例如以《塞瑟島朝聖》（25）一畫成名的畫家華鐸，取材自盛行於當代戲劇的「風流雅宴」主題（Fête Galante），描繪上流社會的求愛遊戲，在當時的繪畫界是一項創舉。他提出新的主題，為美術學院的既定題材（歷史、肖像、風俗、風景、靜物）注入了新元素。華鐸的畫作在十八世紀獲得廣大迴響，啟發法國詩人魏爾倫（Paul Verlaine）寫下同名詩集《風流雅宴》。

另外還有夏丹，憑著《鰩魚》（26）一畫受到一致的認可。雖然他選擇的是學院院士視為不入流的靜物畫，卻先後得到狄德羅（Diderot）與塞尚的讚揚。這幅畫已經在繪畫史上占有一席之地，成為他的代表作。

為什麼有些畫沒符合學院標準，仍被視為大師之作？

文藝復興時代，畫家的社會地位從工匠提升為藝術家。畫家的個性和創造力比以往更受重視，也有更多自由可以選擇主題、構圖或技法。人們欣賞作品的原創性，以表現方式獨特與否來衡量畫作，但光是具有獨特性不足以讓藝術家脫穎而出。為了使作品晉升大師等級，他仍需要業餘愛好者和一般大眾的認同，即使必須因此偏離學院的準則。

臨摹大師名作是藝術家必經之路

觀察和分析前輩大師的作品，是藝術家養成的重要訓練之一。羅浮宮當初成立的宗旨，就是要展出最優秀的藝術作品來培訓未來的畫家與雕刻家。對他們而言，大師作品代表一種典範。指導者要求他們臨摹這些大師名作，摸索如何使作品臻於完美。

○ 羅浮宮收藏的大師作品都是美術學院的入會作嗎？

不一定。「大師作品」的概念已超越了它原本的定義。從文藝復興時期開始，界定大師作品的標準主要是技巧與創造力的純熟，後來陸續加入許多其他因素的考量，包括評論家、藝術史學者、藝術家的意見，以及文化、作品的歷史、美術館收藏……因此，即使我們不知道《米羅的維納斯》（4）或《亞維農的聖殤》（21）是在什麼樣的情境下創作的，今天這兩幅作品依舊被視為羅浮宮的重要收藏。

○ 大師名作從一問世就得到認同嗎？

不一定。有些作品，例如《米羅的維納斯》雕像（4）或拉圖爾的《木匠店裡的基督》（23），在被考古學家與藝術史學者發掘並認可其價值之前，並未受到重視。隨著時間流逝，後人才發現這些作品的完成度與原創性相對於同期作品的出類拔萃。

○ 誰有資格決定一件作品可以名列經典？

可以說是沒有人，也可說是每個人。事實上，不是人們「決定」某件作品屬於大師作品等級，就足以使它成為經典。

作品能否名列「經典名作」，會因為時代與用途不同而出現不一樣的結果。例如非基督教神廟的雕像，人們不會從敬神的角度去欣賞它；一件異教徒藝術品，在古代因其主題和美感而被人收藏，卻有可能在被判定為大師名作之前就毀損了。

再以十七世紀拉圖爾的《木匠店裡的基督》為例。它在當時有可能只被視為一幅支持教徒信仰的宗教畫，今天卻被展示在美術館中，人們不再只從宗教的角度來欣賞它，絕大部分是從其藝術成就來看待它。

是藝術家本身？

普桑（Nicolas Poussin）對於自己的《所羅門王的審判》（*Jugement de Salomon*）特別滿意，但即使這幅作品在他的生涯中相當重要，大眾卻從未賦予它經典的地位，至今知道這幅作品的人仍然不多。

哲學家狄德羅的《沙龍》（*Salons*，一系列論述羅浮宮館藏的評論），給予夏丹的靜物畫《鱝魚》高度評價。他認為這是經典之作，即使靜物畫向來被視為不入流的類別。從事此類畫作的藝術家較不受重視，因為當時的人認為畫靜止不動的物品比畫活生生的人物來得簡單多了。

還是美術館的館長？

館長負責館藏的陳列。從他決定的展示方式，我們可以看出哪些在他眼中是經典之作，因此他可以保留一整面牆只陳列夏丹的《鱝魚》，突顯它的地位。作品的稀少性、創作者在藝術史或館藏中的地位、技巧的精湛性，這些都是決定作品能否能晉升經典之列的因素。

○ 作品被美術館收藏，等於承認它的經典地位？

很顯然，被博物館收藏對作品而言是提升知名度的最好方式：它可以被大眾觀賞，被大量複製在導覽手冊或海報上，提升其「經典名作」的聲譽。

○ 《蒙娜麗莎》是因為失竊才聲名遠播？

1911 年 8 月 21 日，義大利移民工人佩魯賈（Vincenzo Peruggia）從羅浮宮偷走《蒙娜麗莎》，帶回義大利。後來他試圖把這幅名畫賣給佛羅倫斯的古董商，消息傳出，立刻驚動羅浮宮館方。不僅新聞媒體大幅報導，後來更被拍成電影，可說是這幅畫的轉捩點。

在失竊之前，《蒙娜麗莎》只受到一群愛好者的推崇，失竊使它聞名全世界，這可以從每天都有大群人圍在它的展覽位置前看得出來，雖然今天已經很少人知道這樁竊案了。

《蒙娜麗莎》會這麼有名，
是因為畫中主角其實是……男人？

蒙娜麗莎那張雌雄莫辨的臉孔令許多評論家著迷。打從十九世紀末起，就有象徵主義派作家，例如著迷於雌雄同體觀念的神祕思想家佩拉旦（Josephin Peladan），主張蒙娜麗莎兼具男性與女性的特質於一身。

更晚近，研究者透過電腦技術將蒙娜麗莎的臉加以老化，並將它與保存於義大利杜林（Turin）的達文西自畫像做比對，據此推論出蒙娜麗莎其實是作者達文西的自畫像。關於《蒙娜麗莎》的評論與詮釋層出不窮，顯示出它的複雜、難以捉摸，以及達文西的才華。

有些經典名作充滿神祕感，並引起諸多議論。許多作家以此為題材寫成自己的作品，最佳範例就是丹布朗（Dan Brown）暢銷全球的小說《達文西密碼》；相形之下，藝術史學者的解釋顯得枯燥乏味。由此看來，作品是否能引發集體想像，或許是界定經典名作的另一個標準。

某些經典名作的共通點：魔幻技法

提香的名畫《田園合奏》（12），透過一種魔幻的演繹方式，一問世立刻被視為無可爭議的經典作品。所謂藝術家，會提供一種獨特的視界。他知道如何使用各種手段來表達這個視界，將自己的藝術（不論是繪畫或雕刻）轉化為一種豐富、不可替代的語言，能夠迅速被觀賞者接收，而進階的愛好者會擁護當中傳遞的訊息。

對畫家或雕刻家而言，其大師作品可以說是技法與內涵的結合，不論題材是宗教、歷史或人物；至於工匠，其大師作品是追求達到技術和功用之間的平衡。

如今，何謂大師／經典名作變得很難界定，主要是因為過去學院制訂的準則已不復存。再來就是，經典作品和藝術愛好者之間，不只是簡單的一對一關係；今天的經典作品，也必須面對廣大群眾的交流反饋。

可以不喜歡經典作品嗎？

當然可以！經典名作不一定吸引人——尤其是二十世紀的作品——也不一定得感動人。經典作品不只具有激發個人感性反應的意義，也有文化上的意義。「看」一幅世界名作是一回事，「欣賞」它又是另一回事。

雖然羅浮宮的收藏不容易理解吸收，但這些作品與觀眾之間顯然有某種親密性，促使人去深思、喜愛它們。如果專業的藝術工作者能夠沈浸在與作品面對面的第一手樂趣中，一般大眾卻會覺得相對困難得多，不過，那種心領神會一旦發生，卻會更令人振奮。

要了解一件經典名作，必須先做功課嗎？

是的，如果你想了解它的與眾不同之處，就得做功課，因為我們不能指望自己的第一眼印象。了解作品的歷史、拿它來和同期或同主題的作品比較，都有助於了解為何藝術史學者和畫家都如此推崇它。

想了解一件大師之作，我們當然得信任自己的感覺，但探索作品背後的故事，以及它在藝術家創作生涯和藝術史上的地位，會更有助於提升我們的認知。

例如烏切羅（Paolo Uccello）的《聖羅馬諾的戰役》（*La Bataille de San Romano*），因為保存不甚完好而比較不吸引人，但它是義大利文藝復興時期的經典巨作。它的重要性不只來自規模宏偉、主題與角色鮮明，也因為它是一名十五世紀佛羅倫斯畫派藝術家著迷於表現透視技法和動作的人間遺產。

另一種觀點

對藝術家而言，創作就是用具象的方式來表達他對特定時空的觀點。而對觀賞者來說，凝視畫作就是試圖進入畫家所見的世界，在當中尋找共鳴，使它和自己的世界交會，形成一個更大的共同體。正是這種交流，豐富了作品的意義，使作品有一天晉升至經典之林。

Qu'est-ce qu'un musée?

Museum

Qu'est-ce qu'un musée?

Museum

什麼是博物館？

○「博物館」這個名稱是怎麼來的？

在古代，「博物館」一詞（希臘文為 mouseion）指的是獻祭繆思女神——掌管人類知識與啟發詩歌靈感——的神殿。另外，人們也用「博物館」來稱呼學者、詩人、哲學家聚會討論的地方。他們在那裡收藏各種植物、動物標本與天文器材，當作他們的研究工具。今天，「博物館」一詞代表展示各種不同類型收藏的場所，從科學工藝、民俗文物到藝術作品都有。

○ 在現代的博物館出現之前，人們都在哪裡觀賞藝術作品？

古時候，神廟裡設有放置藝術品的儲藏室，稱為寶庫或藏寶室，裡面都是由國家、城邦或個人捐贈的寶物，當中也包含謝神還願的奢華獻禮，繪畫作品則被展示在稱為「pinacothèque」的地方（繪畫陳列館）。這個字源自希臘文「pinakès」，意思是「木板上的畫」。目前所知最古老的繪畫陳列館在雅典的衛城。

到了中世紀，修道院裡收藏了許多純金或純銀打造的聖物箱，裡面保存著聖徒的衣服碎片、骨頭或頭髮。我們可以在羅浮宮的宗教藝術部門裡看到這種聖物箱，它們是在聖德尼修道院（Abbaye de Saint-Denis）的藏寶室被發現的。

此外，教堂與貴族的城堡裡也有收藏繪畫，例如貝利公爵（Duc de Berry，1340~1416）——法國國王約翰二世（Jean le Bon，1319~1364）之子——的私人收藏。

○ 博物館的歷史有多久了？

雖然自古以來就有為了研究用途而收藏相關物品的概念，但是開始用「博物館」來稱呼那些集中保存收藏品的地方要等到文藝復興時期，而且從此以後，「博物館」專指收藏的場所，不再指學者開會的地方。

例如十五世紀義大利的佛羅倫斯，梅迪奇家族的羅倫王子（Laurent le Magnifique）浩瀚的圖書和藝術品收藏，就被人們稱為「博物館」。十五世紀末，羅馬的首都博物館（Musée des antiques du Capitole）、梵諦岡博物館（Belvédère au Vatican）相繼成立。繪畫與雕塑作品收藏在美術館或城堡裡的專門收藏室，例如義大利佛羅倫斯的烏菲茲美術館（Uffizi Gallery），以及法國楓丹白露宮裡的國王專用室。

○ 什麼是奇珍陳列室／珍奇博物館？

「奇珍陳列室」或「珍奇博物館」的名稱，指的是那些私人收藏各種奇珍異寶的地方，有時會應訪客要求而開放參觀。正如同法文「圖書館 」（bibliothèque）這個字，原意是排列與展示書本的書櫃，「奇珍陳列室」顧名思義，裡面藏有各種自然奇珍（貝殼、獨角鯨的頭角、曼陀羅草的根等），或是異國文物（綴有羽毛的墨西哥服飾、中國漆器等）、動物標本（鱷魚等），以及樂器、藝術品（寶石、金器與銀器、版畫等）、勳章、珍本書籍、科學儀器（模擬天體運行的渾天儀等）……

○ 博物館是為誰設立的？

如果說神廟或教堂裡的收藏品主要是供朝聖者與宗教人士瞻仰的，那麼文藝復興時期的私人（國王或藝術愛好者）收藏則是以個人興趣為主，比較傾向社會階層相近人士的同好交流。在貴族領地裡遊走的藝術家，也得以親近那些私人收藏。

因此，是否開放讓大眾參觀，可說是現代博物館與私人收藏之間最主要的差別。

○ 博物館是從什麼時候起開放大眾參觀？

主要是在十八世紀，博物館開始向一般民眾敞開大門。成立於1683年的英國牛津大學艾希莫林博物館（Ashmolean Museum），是第一家開放大眾參觀的博物館。法國大革命前幾年，在國王路易十六當政之下，一些批判時政的刊物開始出現公開皇室收藏的呼聲。對知識普及化的渴望，和風起雲湧的革命思潮相輔相成，促成了博物館對大眾開放。

○ 設立博物館的目的是什麼？

回到「博物館」這個字的希臘文語源，它本來是指學者們聚會交流的地方。1793年，設在羅浮宮的中央藝術博物館（Muséum Central des Arts）成立的時候，宗旨是訓練藝術家、提供他們研究與仿作過去藝術品的機會。

這個目的依然存在，但博物館的功能愈來愈多元了。新成立的博物館更加民主開放，每個人都可以進博物館學習、充實自己，在當中發掘各種文明、科技與器物。進入博物館就像展開一場穿越時空的旅行。

博物館是一個供人在當中沈思、放鬆自己的空間，就像過去私人收藏在宮廷畫廊展示時的功能一樣。這正是為什麼博物館愈來愈強調陳列與展示方式，希望有助

於觀賞者與藝術品之間的交流。在博物館，我們必須學著放慢腳步，按照自己的步調觀賞，不用急著一次把所有東西看完。

為什麼要將作品或文物保存在博物館裡？

博物館同時也是保存藝術品和重要文物的地方，例如自然歷史博物館，多虧了它們，我們因此還能看到已經滅絕的物種長什麼樣子。

基於保護原則，遊客必須遵守博物館的參觀規定，否則我們可能再沒有機會親近這些文物。因此，禁止觸摸通常是最基本的規定。

有些作品原本在戶外，例如庭園雕塑，因為容易受天候影響或人為破壞，因此移到博物館內部展示。

博物館的收藏品是從哪裡來的？

羅浮宮裡最有名的館藏，多數來自前法國王室的收藏。這些收藏品在1789年法國大革命後國有化，捐給羅浮宮博物館。例如《蒙娜麗莎》原本是屬於十六世紀國王法蘭西斯一世（François I ，1494~1547）的收藏，因此成為羅浮宮館藏。

其他還有法國科學家參與海外考古探險行動的成果，例如古埃及文物《書記官坐像》（1），探險隊與考古遺址所在國達成協議，公平分配出土文物的所有權。

十九、二十世紀期間，有為數不少的私人收藏陸續捐贈給羅浮宮，例如拉卡茲醫生（Louis La Caze）將私人收藏在死後全數捐出，是羅浮宮所收到數量最多的私人捐贈，包含幾幅夏丹的靜物畫。藝術品旁邊的小卡片，就像這些作品的身分證一樣，一般用來注明作品來源和捐贈者姓名。如果沒有這些私人捐贈，羅浮宮不會成為世界上最有名的博物館之一。

其他還有諸如福拉哥納爾（Jean-Honoré Fragonard）的《狄德羅肖像》（*Portrait de Diderot*）等作品，則是從「實物折抵」制度而來。這套制度允許收藏家或藝術家的繼承人以藝術品來支付遺產稅。近年來，博物館也直接從畫廊、古董商、藝術家或藝品拍賣會購買藝術品收藏。

羅浮宮裡真的有法國大革命時搶來的藝術品嗎？

傳說中，羅浮宮裡有許多法國軍隊在大革命期間，以及拿破崙時代征戰各地搶來的藝術品，而且還是在鑑賞家的協助下進行的。事實上，這些藝術品大部分在1815年拿破崙百日政權結束後已物歸原主，留下來的收藏品則經過相關國家的

同意，通常是協議後的結果。

當中最有名的，就是維諾內塞的作品《迦拿的婚禮》（13）。它是1797年從義大利威尼斯劫來的，1815年羅浮宮用勒布杭（Charles Le Brun）的《西蒙家晚餐》（*Repas chez Simon*）交換而保留下來，後者現在收藏於義大利威尼斯的學院美術館（Accademia Galleries）中。

○ 藝術品在納入館藏後，
還有可能出現任何變更嗎？

當然有可能！藝術品納入館藏後，考證工作還是持續進行，因此仍會隨著藝術史的考古發現而進行必要的更正。

例如波爾（Pieter Boel）的動物習作畫，有很長一段時間被誤認為德柏特（François Desportes）的作品。相反的，《沉思的哲學家》（*Philosophe en Méditation*）在羅浮宮裡曾經被展示在林布蘭畫作區，後來證實並非林布蘭的作品後才移走。

考證藝術品的來源與作者雖然是博物館的重要工作之一，卻也有可能運氣不好而收購了贗品。例如羅浮宮在1896年購入的希臘—塞西亞（Grèco-scythe）風格黃金錐形頭冠（*Tiare de Saïtapharnes*），後來證實只是一個俄羅斯銀匠打造的仿冒品，現在已經被送進倉庫裡封存。

○ 作品展示在博物館裡，
會比它原先放置的地點好嗎？

這個問題至今在藝術愛好者之間依舊爭論不休。因為博物館裡的空間與燈光都和原來的場地不同，因此想重現藝術家推出該作品時的近似情境相對來說是個頗複雜的難題。博物館的展示空間是考量保存條件、空間大小與時代品味的結果。這一點從畫框的選擇就可以明顯看出。十九世紀流行巨大與華麗的畫框，現在幾乎已經看不到了。

我們可以說，作品展示在博物館會比放在原來的地點容易被觀賞與維護，何況原來的地點可能因時空演變已不復存在了。而且，交給博物館比較有利於保存，否則作品可能早已毀壞，例如一些中世紀的建築元件如今被展示在美國紐約的「修道院博物館」（Cloisters Museum）。

○ 所有博物館展示藝術品的方式都一樣嗎？

博物館學是一門研究博物館組織運作的科學，而不同的博物館運作方式因地而異。有的博物館強調作品本身，將它抽離外在情境，例如法國畫家福給（Jean Fouquet）在瓷釉上的自畫像，原本只是一幅雙聯畫（分成兩塊的畫）畫框上的裝飾，羅浮宮選擇將它獨立展示在美術工藝部門；有的則是重現作品的原始情境，例如「年代室」（Period room），以富有情境的室內擺設來呈現作品（美國的博物館流行這麼做）。

○ 有些藝術品是專為羅浮宮創作的嗎？

從某個角度來說，是的。1789 年法國大革命之後，藝術家發現他們服務的對象和以往非常不同，因為過去委託他們創作的貴族不見了。當時，只有新成立的博物館能夠允許藝術家創作巨幅、宏偉的歷史題材——一般的個人收藏家無法收藏這類畫作，對適合自家收藏的藝術品比較有興趣。

即使博物館不委託他們創作，藝術家仍然很清楚：博物館是少數能夠舉辦展覽、保存巨型作品的地方。博物館早晚會成為巨幅作品的歸宿，就算這些作品並非博物館委託創作的。當傑利柯創作《梅杜莎之筏》（29）時，或德拉克洛瓦創作《撒達拿帕勒之死》（La Mort de Sardanapale）等巨幅畫作時，如果不賣給博物館，還能賣給誰？

○ 博物館會委託藝術家創作嗎？

會！曾經有藝術家被委託裝飾羅浮宮，例如十九世紀的德拉克洛瓦裝飾阿波羅廳，二十世紀的喬治‧布拉克（Georges Braque）裝飾國王候見廳的天花板。

○ 博物館仍會委託當代藝術家創作嗎？

會！羅浮宮有時會委託藝術家進行特展，邀請他們以館內藝術品為題材來創作，而他們得到在羅浮宮展出作品的機會。

○ 任何類型的藝術都可以在博物館展出嗎？

不一定，作品的尺寸往往是個問題。當代藝術家的裝置藝術或表演藝術，不適合在博物館或私人藝廊的空間內進行。自然環境或都會空間，也成為藝術家進行創

作與展覽的地點，例如美國藝術家克里斯托（Christo）將巴黎的新橋、紐約中央公園的大門加以包裝，或畢農─恩奈斯特（Ernest Pignon-Ernest）在法國史特拉斯堡（Strasbourg）的布塔萊斯公園（Pourtalès Park）裡創作植物雕塑來進行光合作用。這樣的作品都無法搬到博物館內展出。

○ 博物館可以出售或交易藝術品嗎？

在法國不行。法國的博物館是由政府公營，無法出售其中的收藏品。美國的博物館偶爾會出售館藏以便購買其他作品，例如紐約的古根漢博物館就曾經這麼做。

○ 博物館只收藏大師經典名作嗎？

不，經典名作是一個藝術家創作生涯中的稀有傑作，是少數中的少數。雖然博物館展示的通常是高水準的作品，但也不可能只收藏大師名作。

以羅浮宮為例，它的收藏較多元化，包羅萬象有如百科全書。它以盡可能完整的方式、透過最饒富興味的作品，來呈現各種文明、藝術時期。這些作品不一定得是大師名作，有些以藝術價值見長，有些則別具歷史意義，還有些帶有軼事、傳奇的色彩……

○ 博物館裡的作品都保持在原本的狀態嗎？

很少，因為通常藝術品送到博物館時都已經缺損，甚至被其他藝術家更改過。有些油畫被裁剪或加長，例如卡拉瓦喬的《算命師》（14）。此外，畫作的顏色因時間而改變是很常見的，因為使用的材質不穩定所致，例如傑利柯的《梅杜莎之筏》（29），就是因為顏料中含鉛的乾燥劑而使顏色變深。

另外，還有些畫作中的細節被更動過，我們稱之為「重畫」。經過好幾世紀，一幅畫有可能被其他畫家執筆修改，畫作的顏色與構圖因此有所變動。博物館館長可以決定在進行修復時是否去除重畫的部分。例如，范歐烈（Bernard Van Orley）的《神聖家庭》（La Sainte Famille）就曾經被重畫：基於保守的理由，原畫中耶穌的生殖器被加上衣服的縐褶來遮掩。

其他還有諸如雕塑被打破、多聯畫被拆解、家具壞損等問題。藝術品遭遇的劫難，可謂不勝枚舉，有時我們甚至很難想像一幅作品剛完成時是什麼模樣。

◯ 博物館典藏的藝術品可以再進行改正嗎？

如果藝術品在被送進博物館前已經被改造多次，一旦成為公共收藏，就不會再大幅修改。

但是館方會進行修復工作，以便維持保存狀態，或提升作品的可辨識度。例如，一件破古董花瓶可以填補缺損處並還原，讓觀賞者可以看出它的形狀。但同樣的方法不見得適用所有藝術品，例如毀損的雕塑不可能把它修復成完整的。藝術品的修復工作，重點在於將保存下來的部分精確呈現。

我們也可以將隨時間而變色的繪畫表面加以清潔，進一步的修復則經常會引起爭議。修復藝術品，意味我們必須先決定想要呈現的狀態──是回復到原始樣貌（但我們大多數時候對此沒有定論），還是後來因應某個時代品味的需求而變換成的面貌。

無論如何，當我們決定介入、讓主題更明顯呈現時，必須遵循以下原則：第一，所有動作必須明顯可見，不會與原作部分混淆；第二，修復必須是可以消除、恢復的，不能從根本改變作品，必須可以依據作品考證的進展和修復技術的研究，使之回復到先前的狀態。

◯ 博物館裡展示的是原件，還是複製品？

當然是原件！大家看到的，是貨真價實的《蒙娜麗莎》！這也是為什麼藝術品的保全所費不貲的原因，並且制定以下參觀規則：不可觸摸、不可飲食、避免使用閃光燈等。展示真品的決定經常讓某些人士震驚不已，但只有這麼做，才有助於培養觀賞者對藝術品的鑑賞力。觀賞複製品就好像聽一首歌曲的重唱版本：聽起來與原版的旋律一樣，卻不盡然相同。想比較原版與複製品的差別，可以拿巴黎地鐵羅浮站裡的複製雕塑來和館裡典藏的真品作比較，我們會發現：兩者的顏色、體積與細節的表現方式並不完全相同。

◯ 博物館的營運成本很高嗎？

很高，例如羅浮宮每年的營運預算高達十億歐元，經費項目包括維護展館與收藏品、購入藝術品，以及舉辦特展、音樂會、座談會、研討會、工作坊等。雇員有一千八百位，包含四十種職別（從鍍金工人到水電工，以及館長、講師、藝術家與技術專家、行政人員、保全與接待人員等）。羅浮宮好比一座城市，一般大眾只窺見其中一角。

有些經費龐大的專案會獲得企業贊助，例如阿波羅廳的修復工程。

◯ 羅浮宮這樣的大型博物館，
會將所有收藏品都展示出來嗎？

羅浮宮有一個根深蒂固的傳說：它的儲藏室裡還藏有為數不少的寶藏。自從 1989 年玻璃金字塔開幕後，羅浮宮的空間擴大了，有足夠的面積展示大部分收藏品。如今，最美、最有趣的作品都公開展示了。但大眾或許仍不滿足，仍然期待著有一天能進入羅浮宮的儲藏室參觀。

◯ 假如世界上沒有博物館……

假如世界上沒有博物館，不等於這個世界上就沒有藝術。事實上，展示藝術的公共空間有很多，例如廣場、花園、教堂等，連森林和沙漠現在都有當代藝術家的作品。

然而，如果沒有了博物館，想了解人類的過去就變得比較困難。歷史文物將沒有地方保存，就算有，也只限於私人收藏，不像博物館可以讓一般大眾參觀。

Le Louvre

Le Louvre

羅浮宮的前世今生

從城堡到博物館

從皇室收藏到國家收藏

如何決定參觀路線？

參觀羅浮宮要做哪些準備？

到羅浮宮，該看些什麼？

從城堡到博物館

○ 神奇的時光機

誰不曾夢想時光旅行回到過去？只要具有一點想像力、保持開放的心靈，羅浮宮涵蓋七千年的豐富館藏，以及它的歷史建物本身，可以讓我們達成這個夢想。逛羅浮宮一圈，我們可以看到巴黎、甚至整個法國的歷史。

我們往往將注意力放在博物館的收藏上，幾乎忘了欣賞羅浮宮本身的建築。因此，讓我們暫且不管藝術品，仔細觀察四周的牆面。從昏暗的中世紀建築到明亮的玻璃金字塔，九百年的歷史正俯視著你。

過去九個世紀以來，這座建築幾乎一直在施工中，在持續不斷的整修與擴建。玻璃金字塔只是當中一個明顯的變革而已。

○ 中世紀城堡

為何要建一座加強防禦的城堡？

羅浮宮不是從一開始就位於巴黎的市中心。十三世紀時，羅浮宮位在巴黎的城牆外，是菲力浦・奧古斯特（Philippe Auguste，1165~1223）在位期間於巴黎西郊興建的，目的是加強對塞納河航道的控制。當時羅浮宮的占地不大也不舒適，主要功能只是護衛巴黎的城池。隨著時代演進，巴黎市區逐漸擴大，甚至擴展到羅浮宮外圍，而這座防禦要塞也變成國王居住的地方。到了十四世紀，查理五世（Charles Ⅴ，1338~1380）下令興建第二道城牆以保護新市區。如今我們在騎兵凱旋門（Arc de Triomphe du Carrousel）下，仍然能見到這道牆的遺跡。

這座城堡到現在還留下什麼嗎？

時至今日，已經很難描繪出當年從城堡主樓俯瞰十座守望塔的全貌。城堡的遺跡埋在羅浮宮的地下層。想參觀城堡遺址，必須從蘇利館（Sully）入口進入，走下樓梯，進入一個奇怪、讓人不太自在的地方，那裡就是羅浮宮的中世紀城堡地下室。

這道長廊兩側被石牆包夾，相當於中世紀城堡外的壕溝，也就是當年護城河遺址。就像許多中世紀的要塞城堡一樣，羅浮宮四周被石頭修築的壕溝圍繞，壕溝

中注滿水來抵擋外敵入侵。換句話說，如果現在是十三世紀，你會是走在水裡。以固定間距區隔且突起的部分，相當於守望塔的基座，但因為我們在地底，上面有二十五公尺的高度不見了（即相當於五層樓高的塔身）。

仔細觀察四周，你會看到石牆上刻有一些符號，而且大多數是心型。這些是石匠的標誌，如同他們的簽名。從這些記號可以推算出每個石匠切鑿的石塊數量，這也是他們計算酬勞的依據。

拆毀要塞

羅浮宮史上第一次的大改造發生在十六、十七世紀期間，陸續拆掉城堡主樓、守望塔與城牆。本來是要塞城堡的羅浮宮，開始變身為王宮……

○ 文藝復興時期的宮廷

娛樂：舞廳

要參加國王在羅浮宮舉辦的舞會，必須先穿越一樓的女神列柱廳（Salle des Cariatides），這個房間從十六世紀法蘭西斯一世下令興建，直到亨利二世（Henri II，1519~1559）才完工。為舞會伴奏的樂團坐在陽台上，陽台柱子雕飾的女神像出自著名的雕塑家古戎（Jean Goujon）之手。想像一下當年王公貴族在此翩翩起舞的景象──當然那時候這裡沒有如今陳列的希臘雕塑，而是寬敞的舞池。

觀見國王：國王的樓閣

登上亨利二世時代修築的階梯，可以通往位於二樓的國王套房。這道階梯是羅浮宮最古老的階梯，雖然已經毀損得很厲害，上頭的天花板仍保留著十六世紀的裝潢，代表亨利二世的「H」字母仍清晰可見。

國王的專用房間不是任何人都可以進去的。必須先經過守衛的房間並出示憑證，然後進入候見室等待國王決定是否召見，陪同前來的女伴也會被准許覲見國王。現在這裡陳列的是古希臘青銅器，當年的原始樣貌已不復見。有浮雕的木造天花板只剩國王套房的部分保留下來，十六世紀的藝術風格與二十世紀喬治‧布拉克創作的青鳥形成一種奇妙的組合。

我們現在正位於國王的樓閣，是羅浮宮變身宮殿的第一期建築，費時四個世紀才完成。羅浮宮前身的舊城堡只花了十年即建成，規模遠比宮殿小得多。

◯ 路易十四在位時期的一場大火

小藝廊消失

1661年2月6日，國王套房隔壁的小藝廊（La Petite Galerie）正要舉行一場芭蕾表演，舞台布置人員忙著搭建布景，突然間不知從哪裡冒出火苗，小藝廊整個燒了起來，亨利四世（Henri IV，1553~1610））時期所作的國王與王后肖像畫全都付之一炬。

阿波羅廳誕生

路易十四決定重建小藝廊──通往舊城堡沿著塞納河興建的高牆──在建築師勒沃（Le Vau）與畫家勒布杭的通力合作下，新的藝廊誕生。路易十四將它命名為「阿波羅廳」，獻給太陽與藝術之神阿波羅，而路易十四本身亦被尊稱為「太陽王」。

阿波羅廳的天花板上，有以太陽運行為主題的黃道十二宮彩繪，中央子午線的位置是太陽神阿波羅戰勝巨蟒的畫，象徵光明戰勝黑暗。

捨棄羅浮宮

羅浮宮的阿波羅廳啟發了凡爾賽宮的鏡廳（Galerie des Glaces）。這兩條藝廊非常相似，負責裝潢的畫家恰巧也是同一人──畫家勒布杭。

路易十四後來決定捨棄羅浮宮，改以凡爾賽宮為他的皇宮與行政中心。空出來的羅浮宮後來供給各學術與美術學院使用，學者與藝術家們陸續遷入。

◯ 大長廊

往來杜樂麗宮的通道

十七世紀時，想出巴黎城不必離開羅浮宮，只要穿越那條將近五百公尺的大藝廊（La Grande Galerie），又稱為「水岸藝廊」（Galerie au Bord de l'Eau），因為這道長廊沿著塞納河岸延伸，由亨利四世下令興建以便連接杜樂麗宮（Tuileries）──現已不存在，當時位於巴黎的防禦保壘之外。這些牆在查理五世時期興建於杜樂麗花園的另一側，不在巴黎市區內。因此，經由這道長廊可以讓人離開巴黎而不被發現。

羅浮宮的藝術家工作室

從亨利四世在位時起，效力於王室的藝術家和工匠開始在羅浮宮擁有專用的工作室，就在大藝廊底下。十八世紀，羅浮宮裡滿是畫家與雕刻家，博物館現今展示的一些作品就是在羅浮宮的工作室所完成的。

○ 啟蒙時期的藝術殿堂

藝術工作室、學院與沙龍

想像一下人聲鼎沸的羅浮宮，畫家與雕刻家從工作室中互相呼喊，吆喝聲此起彼落……十八世紀的羅浮宮幾乎是供藝術專用，繪畫與雕刻學院都在這裡開會，但當中最盛大的事件是院士的繪畫與雕刻作品展，只有學院的會員才有資格參展。展場是宮中的一間正方形大廳，名為「方形沙龍」（salon carré）。很快的，人們開始用「要去沙龍」的說法取代「去看展覽」，這個說法今日在法國依然通用。

博物館

在民間不斷要求公開皇室收藏的呼聲下，1793 年羅浮宮博物館終於對外開放。廢棄的王宮加上藝術家盤據，還有比羅浮宮更適合的地方嗎？

不過，羅浮宮的建築狀態不佳，不只多處地方需要整修，也必須針對展覽用途重新規畫內部格局，例如路易十三（Louis XIII，1601~1643））王后的套房，便在歷史建物與博物館用途之間達成折衷：十七世紀義大利藝術家羅曼內利（Romanelli）彩繪的天花板，搭配十九世紀興建的紅色大理石牆，令人聯想到古羅馬神殿。現在這些房間用來展示古羅馬藝術。

○ 建築工事的尾聲

財政部的辦公廳

拿破崙三世（Napoléon III，1808~1873）在位期間完成了羅浮宮的建築群。他下令興建一座連接大藝廊的新建築，也就是現在的黎塞留館（Aile Richelieu）。這棟建築後來被指定為財政部辦公廳，公務員穿梭在當中的辦公室之間，與莫尼公爵（Duc de Morny，拿破崙三世同母異父兄弟）套房的莊重形成強烈對比。這些房間仍保存至今。

博物館的擴建

隨著館藏的增加，羅浮宮終於在二十世紀將財政部辦公廳併入。這是「大羅浮宮」（Grande Louvre）計畫的一部分，黎塞留館與其相連的馬利中庭（Cour Marly）、皮杰中庭（Cour Puget），構成一個大空間，足以展示從馬利、凡爾賽皇家花園移來的雕塑。玻璃製的現代屋頂讓光線自然穿透，使這些雕塑首先躍入參觀者的眼簾。這些展館是「大羅浮宮計畫」的輝煌成果之一，將建築物本身從館藏的藝術品中突顯出來。

◯ 羅浮宮的金字塔

一座迷宮

今日，博物館幾乎已經涵蓋了整個羅浮宮建築。它是如此巨大，一般遊客幾乎不可能穿越羅浮宮而不迷路。羅浮宮已成為現今世上規模最大的博物館之一。

中央接待區

即使占地如此廣闊，羅浮宮仍苦於空間不足。這就是為什麼接待區被集中設在玻璃金字塔下方的原因。由華裔建築師貝聿銘設計的玻璃金字塔引發許多爭議，也招致一些負面批評。其中一說指玻璃金字塔破壞了羅浮宮的外觀，切斷了從新凱旋門（La Grande Arche de la Défense）到羅浮宮這一道貫穿巴黎東西的歷史軸線。

然而，它卻是一個舉世公認的地標，突顯出羅浮宮九百年來血統複雜的建築風格。而且，因為這座玻璃金字塔，館內又增加了一個展覽空間；尤其是它的位置──位於拿破崙中庭（Cour Napoléon）的正中央，遊客從這裡進入，可以更快速通往羅浮宮的每個展館。

從皇室收藏到國家收藏

○ 從沙龍到博物館

從查理五世收藏手繪原稿到十八世紀的沙龍，羅浮宮向來有保存、展示藝術品的傳統。十七世紀，王宮移到凡爾賽之後，這座廢棄而破舊的大宮殿因為博物館的成立而免於被拆毀的命運，當中的藝術品只是皇室收藏的一部分。由皇室管理部門策畫的「中央藝術博物館」在1793年8月10日正式揭幕，而這一天也標誌了法蘭西王朝的沒落。無論在政治上或文化上，羅浮宮揭開了新的里程碑。

○ 典藏大師名作的博物館：
法國國力與文化影響力的展現

在法國大革命和拿破崙當政時期參觀羅浮宮，想必是一種不同凡響的經驗。由於羅浮宮的皇室收藏並不完整，1802年上任的館長德農（Dominique Vivant Denon）於是跟隨法國軍隊一起行動，以便物色新的館藏。

在那段期間擔任博物館館長可不是件輕鬆的差事。當時歐洲最美的藝術品散布在義大利、普魯士、比利時和西班牙，後來成為法國軍隊的戰利品被送到巴黎。儘管他的手段可議，但羅浮宮也因此擁有引人入勝的收藏。現在羅浮宮的一個展館──德農館，便是以這位貢獻卓著的館長來命名。

在拿破崙百日政權之後，德農被迫將法軍劫掠來的藝術品物歸原主，保留下來的多半是原屬法國皇室的收藏，現在已經全部「國有化」。

◯ 對東方的興趣

十九世紀期間,原本以收藏繪畫、素描與希臘羅馬雕塑為主的羅浮宮,開始逐步建立新的部門。當時的埃及考古探險引發了一陣中東熱潮,這股狂熱可以從十九世紀館藏的擴充看出來。

羅浮宮的「古埃及藝術部門」,是世界上最早開始專門收藏埃及古文物的單位之一,僅次於義大利的杜林博物館。該部門成立於1826年,一開始由商博良(Champollion)領導。到了十九世紀中葉,「古代東方藝術部門」成立,收藏品包括著名的古波斯雕塑《有翼聖牛》(2),這是法國考古學家博塔(Paul-Émile Botta)帶領的探險隊在西亞兩河流域挖掘出的成果,飄洋過海運回羅浮宮典藏。

◯ 百科全書式的收藏

羅浮宮的理想是盡可能收集與展示各種不同文明的藝術品,但這個理想並未完全實現,例如我們在羅浮宮就看不到亞洲藝術。

羅浮宮博物館一開始是由畫家與藝術愛好者負責管理,並逐步擴充館藏的面向。藝術史與考古學逐漸成為專門的學科,相關職務也跟著專業化,例如館長一職的設置。以往館長都是由涵養豐富的藝術愛好者擔任。

無論是哪個部門,都希望展示出最完整、最具代表性的文物與藝術作品。雖然館藏大多數是大師名作,但這不是評估藝術品是否列入館藏的唯一標準。館方尋求的是某個時期或某個藝術家難得一見的作品。

儘管注重作品的水準,卻也不可能源源不絕地取得大師名作。經典作品在今日的藝術市場已非常稀有,卻也尚未完全絕跡,例如近期購入的安托內羅(Antonello da Messina)的《柱旁的基督》(*Christ à la Colonne*)。

如何決定參觀路線

由於占地遼闊、館藏浩瀚，參觀羅浮宮彷彿就像參加一場障礙賽。這裡提供一些建議，幫助大家了解羅浮宮的格局，以便掌握方向。

○ 將皇宮改建為博物館並非易事

記住，羅浮宮博物館本身是一棟歷史建築，前身是法國的王宮，即使現在的格局已經過大規模改建與整修。保存歷史遺跡是必要的，但這個前提對展覽室的規畫與改建是一個障礙，例如國王房間的裝潢是不能更動的，因此我們會看到埃及古文物放在一個有十七世紀天花板的房間。

如果將最長的大藝廊改建成一系列小展覽間、依照年代或藝術家來規畫展出，確實會比較理想與合適，但這會破壞建築物本身的歷史陳跡。將博物館與王宮合而為一，必須兼顧歷史保存與展覽條件。然而，有些歷史的偶然卻使兩者碰撞出火花，例如在文藝復興風格的女神列柱廳展示希臘雕刻，搭配起來果真相得益彰。

○ 繪畫在樓上，雕塑在樓下

在迷宮般的羅浮宮裡，稍微用點常識就可以找到行進路線。由於木造地板無法承受太大重量，可想而知，巨型的大理石雕塑或青銅雕塑會被展示在地面層，因此不需要跑到樓上去找雕塑作品。唯一的例外是《勝利女神像》（3），除了重量的考量和尺寸問題，「勝利階梯」是唯一夠強固、而且高度適合展示勝利女神像的地方。

至於繪畫，則有系統地陳列在上方樓層，以利用屋頂的自然採光，同時避免燈光投射到一旁窗戶玻璃造成的反光。為了這個理由，整個建築的屋頂都裝上玻璃罩，讓日光可以照入。另外，在地面樓與一樓之間的中間樓層，可以看到小型雕塑、陶瓷與擺設裝飾。

＊法國樓層和台灣的算法不同，地面樓（RDC）相當於台灣的一樓，一樓相當於台灣的二樓。

作品陳列的「藝術」

有系統的規畫陳列，讓展覽空間的運用更有效率，分類是以文明、學派、國家、地區和年代為依據。藝術品的陳列通常以年代先後為順序，但某些部門是例外，例如古埃及部門，由於收藏數量相當多，還可以區分出主題性展示。

有些時候，作品的尺寸會逼使展區規畫不得不破例，十九世紀的法國繪畫便是因此依尺寸分成兩個展覽區塊，而且距離相當遠。

再者，為了尊重捐贈者的意願，有些私人捐贈也破例未採用編年方式、做整體性的陳列。這種獨立的展示方式，可以反映時代潮流與收藏者的品味，也別具啟發性。

小心：易碎的藝術品

藝術品陳列的另一個決定性因素，是保存條件的限制，迫使陳列方式無法完全依照年代順序編排，例如紙面上的作品對光線特別敏感，必須陳列在燈光昏暗的房間。另外，包括繪畫在內的小型作品，為了避免遭竊，必須鎖在透明的展示櫃裡。因此，大家不必驚訝為何同一名藝術家的作品被展示在不同屬性的陳列室。

所有收藏品的陳列是永久的嗎？

不是。繪畫因對光線敏感、易受損，只能做主題式的定期展。有些作品會暫時消失，出借給其他博物館展覽或進行維修。羅浮宮也提供期間限定的特展，通常在玻璃金字塔下方或散布在館內不同的展場。這些不定期展出的作品，有些來自羅浮宮本身館藏，或從其他博物館、私人收藏借來展出。

參觀羅浮宮要做哪些準備？
── 和孩子一起盡興而歸的訣竅

○ 引發孩子的動機

如果有機會和孩子一起搭乘巴黎地鐵 1 號線，可以在羅浮宮－希弗利站（Louvre–Rivoli）下車，站裡有一些羅浮宮館藏雕塑的複製品，告訴孩子們去羅浮宮可以看到這些雕塑的真品。還可以帶他們去杜樂麗花園（Jardin des Tuileries），告訴他們這裡的雕像在羅浮宮的馬利中庭也可以看到。最後，走到羅浮宮入口的玻璃金字塔外面逛逛，在黎塞留通道（Passage Richelieu）稍事停留，因為從那裡可以清楚看見羅浮宮內部的雕塑展場。進入黎塞留通道是免費的。

○ 門票價格多少？

記得帶身分證件，因為十八歲以下可以免費入場。每個星期五晚上，二十六歲以下免費，其他人也有折扣優惠。可以多利用優惠時段，連電影院都沒這樣的好康。羅浮宮也有發行多種通行卡，可以在有限期間內不限次數參觀，期限從幾天到一年都有（請參考本書最後的實用資訊）。如果覺得通行卡太貴，想想看：這樣龐大的博物館，館藏之豐富可以抵上好幾座美術館，讓你省下奔波的時間與麻煩，完全沈浸在幽靜的藝術空間中……光是這一點就值回票價！

○ 在入口索取展館地圖

從玻璃金字塔進入羅浮宮，立刻向接待櫃台索取展館的配置圖。這些地圖可以讓你隨時查閱主要收藏品的展示處，也清楚標示洗手間與自助餐廳的位置。順便問問哪些展館是開放或關閉的。

○ 是否有解說資料或免費導覽服務？

有，展場有提供自由取閱的解說卡，說明作品的年代、材質與風格。但是，這些資訊比較適合有概念的參觀者，不適合直接給孩子自己閱讀。不過，這些資料有

助於補充我們一知半解之處，並解答某些疑惑。

星期五晚上除了有門票優惠，有時還會有羅浮美院（L'école du Louvre）的學生在展館內做解說，為遊客解答問題。想參加這類館內導覽，可能需要事先做點安排，但這不失為了解館藏藝術的好方法。更重要的是，它讓你有機會自由發問。

○ 善用館方安排的兒童導覽

羅浮宮每天都有不同的導覽與專題研討活動，參加這些由講師或藝術家主持的活動需要額外付費。這是引發孩子興趣的好方法。別忘了孩子入館是免費的，只需要付導覽費或參加工作坊的費用。他們參加活動時，父母可以利用時間研究一下接下來要參觀的展館。你可以參加以成人為主的導覽，或問問可否讓你跟著孩子的導覽行程旁聽。

○ 預估展場的距離

為了避免被馬拉松式的參觀行程搞得身心俱疲，最好事先估算一下從入口到展場的距離。參觀羅浮宮需要一定的體力，例如有時我們必須走過兩、三百公尺的長廊，再爬一段階梯，才能找到古埃及的《書記官坐像》。別忘了，想回到出口，還得走一段同樣的距離。

○ 選擇同一區域的展覽

事實上，我們很難在一趟參觀行程中，一次看完《蒙娜麗莎》與梅迪奇廳（Galerie Médicis）的繪畫——兩者的展覽位置分別位於羅浮宮的兩側，遙遙相對。必須穿越好幾個部門才能見到自己仰慕已久的作品，著實令人頭痛。

由於人力不足，羅浮宮每天都有一些展館輪流休展。從一個展場到另一個展場必須繞遠路是常有的事。帶著孩子在參觀人潮中移動是很累人的，這點必須事先考慮到。

○ 留意洗手間的位置

多利用玻璃金字塔下方的洗手間，最好一進館就先解決如廁問題。因為展館中央的廁所不好找，而且可能大排長龍。

到羅浮宮，該看些什麼？

○ 在羅浮宮可以做什麼？

可以悠閒地穿梭在畫廊間、寫生、參加專題演講或工作坊，到視聽中心聽音樂會或看影片，甚至觀賞舞蹈表演。羅浮宮從保存、研究藝術品的地方，逐漸轉型為一個文化中心，吸納各種從古到今不同形式的創作，堪稱人文薈萃。

○ 羅浮宮的館藏涵蓋哪些時期？

截至 2005 年，羅浮宮的館藏包含九大部門，包括古代東方、古埃及、古希臘、伊特魯西亞與古羅馬、美術工藝、平面藝術、繪畫、雕塑、回教藝術、非洲與大洋洲藝術──從史前時代到 1848 年為止，涵蓋七千年歷史。法國的史前文物另外展示在聖傑爾曼翁雷博物館（Musée de Saint-Germain-en-Laye），1848 年後的藝術品則收藏在奧塞美術館。

○ 一天之內可以逛完嗎？

要在一天內看完所有展覽品的念頭似乎太貪心了。你會想在一天內讀完托爾斯泰的《戰爭與和平》嗎？

羅浮宮之旅不該是一堂讓人虛脫的課程，而是單純的享樂。當你是以平靜中帶著激昂的心情離開羅浮，而非拖著一身疲憊和困惑回家，那才算值回票價！

○ 帶著小孩可以停留多久？

這得視孩子的年齡與好奇心而定。年紀較小的孩子很難撐過半個小時，較大的孩子可能覺得一個鐘頭還不夠。

鎖定你的目標

每天平均有一·六萬至一·八萬名遊客湧入羅浮宮，簇擁在面積六萬平方英尺（約18,200 坪）的空間裡。較明智的做法是選擇三到四個畫廊作為觀賞重點，才不會太累，尤其是累壞孩子。特別是幼兒，他們不習慣這麼大又這麼擠的地方。

所有部門都可以讓兒童進入嗎？

是的，所以我們可以選擇對西方人而言不那麼「容易進入」的部門，例如古代東方部門，那裡可以看到壯觀的古波斯雕塑《有翼聖牛》（2）、大流士宮殿觀見廳（Apadana de Suse）的柱頭浮雕。這些巨型雕塑較能吸引孩子的注意，不失為引發他們好奇心的好方法。

善用孩子的知識

從孩子已經在書上或網路上看過的作品開始。玩「比比看」的遊戲，例如尺寸、顏色、結構等。想想學校裡正在教的主題，例如埃及、希臘、國王肖像等。尋找符合孩子們興趣的作品，例如喜歡玩西洋棋的人會對《聖路易棋盤》（L'Échiquier de Saint Louis）有興趣；有些作品以神話怪物為主題，例如柏修斯拯救安卓美達公主（Perseus freeing Andromeda）、聖喬治（St. George）大戰惡龍，則會吸引對恐龍與怪獸有興趣的孩子。神話和童話故事類似，都能吸引孩子停下腳步欣賞。

確定孩子可以清楚觀賞你挑選的作品

展示櫃的柱腳比較高，如果身高不到一百公分，就不容易看清楚櫃裡的藝術品。畫的懸掛高度是以成人的視線為基準，父母可以蹲下來從孩子的角度看看，將會對看到的東西變得有多奇怪感到訝異！從孩子的高度看去，大人或許可以注意到一些意想不到的細節，尤其是巨幅的畫作。可以的話，把孩子抱起來舉高，讓他們看看《聖路易的聖洗盆》（6）裡面有什麼。

○ 有什麼地方必須避開嗎？

避開德農館（Aile Denon）裡人潮擁擠的展場。由於房間不大，孩子們很難有機會從人群的縫隙中看到藝術品，逛起來會很辛苦。黎塞留館是比較好的選擇，那裡比較安靜，儘管建築本身和收藏品的名氣沒那麼高，逛起來卻舒服多了。

值得一看的有：展示雕塑的馬利中庭、皮杰中庭、莫尼公爵的套房、魯本斯的梅迪奇系列巨幅畫作（位於梅迪奇廳），以及古波斯雕塑《有翼聖牛》。

○ 何時是最佳的參觀時機？

如果你的目標是最熱門的收藏品或展館，例如《蒙娜麗莎》或古埃及部門，人潮較少的季節是耶誕假期過後。盡量避開復活節假期，那是人潮最多的時候。

如果無法自由安排日期，記得一天當中的最佳參觀時間是早上一開門，或晚上閉館之前。如果孩子的年紀大一點，可以試試星期三或星期五晚上，這兩天的閉館時間是晚上十點，通常五點過後館內人潮就會散去，是可以安靜欣賞藝術的最佳時機。

○ 然後呢？

然後就任憑你的喜好了！旺季期間，杜樂麗花園裡有冰淇淋餐車和遊樂場，供遊客小憩。耶誕假期和暑假期間才有的露天遊樂場，讓每個參觀羅浮宮的遊客在聚精會神觀賞藝術品之餘，可以好好放鬆一下。

大師名作這樣看

如果你是沒有藝術史背景的人，
現在起不要再害怕問問題，
因為你以為的傻問題，往往是了解藝術的好問題！
除此之外，孩子有時會問一些大人從沒想過的單純問題，
大人這才發覺自己不知道答案，
沒辦法滿足孩子的好奇心，
甚至因此扼殺了他們正在萌芽的藝術細胞……

讓我們從零開始，
提出和藝術家、作品重點、主題相關的單純問題，
一一解答長久以來的迷惑或誤會吧！

這些作品有涵蓋所有部門嗎？

是的，除了原始藝術（Primitive Art）以外。原始藝術包含一些來自非洲、大洋洲與拉丁美洲的作品，例如面具、圖騰，以及青銅、木頭或陶瓷雕塑。這些原始藝術作品在羅浮宮只是預展，之後會移到布杭利碼頭博物館展示。

選錄作品的標準為何？

我們的目的，是提供一些大家都能理解的歷史背景，以及解析作品的方法。因此，除了《米羅的維納斯》（4）、《蒙娜麗莎》（11）或《拿破崙與約瑟芬加冕禮》（28）這些經典名作之外，選錄的其他作品是以藝術成就為主要考量，它們蘊藏豐富的意涵，無論肖像研究、技法或藝術流派，都有其代表性，例如我們捨棄法國畫家普桑（Poussin）或林布蘭的肖像畫，反而選了沒那麼有名的德國畫家杜勒自畫像，就是因為它允許我們從較寬廣的角度去分析這個主題的可能性。另外，我們也想呈現不同的藝術創作媒材（例如象牙、金屬、石材），探討它們本身特有的限制。

本書選錄的作品較偏重繪畫，因為這個媒材最容易被理解，也是大家比較熟悉的表達方式，最適合拿來當作探索藝術史的入門階。

如何使用本書

○ 作品解析的編序

作品解析是以部門來分類，例如古希臘、伊特魯西亞與古羅馬藝術歸類在一起，所有繪畫作品也視為一個類別；然後是依學派來分，首先是義大利畫派、北方畫派，最後是法蘭西畫派，全都依照年代先後順序呈現，例如義大利中世紀繪畫在文藝復興繪畫之前。

由於我們想遵循羅浮宮的分類系統，而不只是簡單依年代順序呈現，因此作品解析是依循館內的陳列規則來編排，也可以當作實際參觀時的導覽手冊。

這些作品在羅浮宮的所在位置

作品所在的展館、樓層與部門，都清楚標明在每項作品的圖像下方。而在每篇作品解析的右上角，讀者會看到一個色塊，顯示作品所在的展館。這些色塊在174、175頁的作品年表、陳列位置一覽表上具有同樣的檢索意義。

德農館　　　　　　蘇利館　　　　　　黎塞留館

○ 關於作品解析

作品解析中的評論並非鉅細靡遺的，尤其是當中幾個引起廣泛議論的作品。我們不可能完整呈現這些作品的相關資訊，因為它們的內涵是如此豐富。我們的目標是，提出一些不同的觀點與資訊，解決沒有藝術史基礎的成人讀者心中的疑惑，或是讓父母回答得出孩子的問題，這才是最重要的。

欣賞一件藝術品，就是思考它的歷史與相關概念。我們可以總是回答不知道，強調孩子們問得好，然後說回家後會查一查。但其實只要運用一點常識，我們都可以說出那麼點道理來。

這裡提供的是一種描述、解釋作品的方法，無意將相關資訊做系統性分類。本書將所有問題依照顏色分為三組，提示該觀念適合什麼程度的大人或哪個年齡層的孩子：【紅色】是沒有任何基礎的人，或4到8歲的幼童；【藍色】是對藝術略有概念的人，或9到12歲的少年；【綠色】是希望了解更多的人，或13到18歲的青少年。這不是僵硬的分類，只是一個大略的引導。

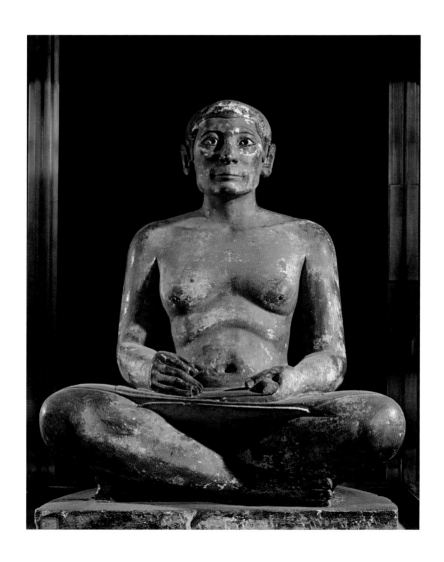

書記官坐像
Le Scribe accroupi

西元前 2,600~2,350 年 ｜ 上色的石灰岩，眼珠為鑲崁白水晶 ｜ 53×44 公分
作者不詳
位置：蘇利館，一樓／古埃及部門

他身上好像幾乎什麼都沒穿？

是啊，他只裹著一條腰布。那是古埃及男人穿的一種裙子。由於當地氣候炎熱，衣服不需要太長。隨著時代不同，裹腰布的長度也不同，有的腰布還有摺飾。

他頭上戴著帽子嗎？

不，那不是帽子，而是剃得很短的小平頭。作者只是簡單呈現了他的髮根。埃及人有時也會戴假髮，讓頭髮看起來長一點。

他的膝蓋上蓋著什麼東西？

那是一個草紙卷軸，用來寫字的，有點像我們用的紙張，是用一種叫做紙莎草的植物做成的。這種植物長在尼羅河畔，那是從北到南貫穿埃及的一條大河。在那個時代，人們不是用筆記本來寫字，而是用一張長長的草紙，所以必須像這樣攤開來。

他的右手好像拿著什麼？

他可能是握著一枝蘆筆管，但後來不見了。蘆筆管是當時用來寫字的工具，就像現在的筆，但是是用蘆葦的莖做的。我們可以看到雕像的手部有個插筆管的小洞。

什麼是書記官？

書記官是會讀書寫字的人，傳統形象都是盤腿而坐，而不像某些說法是「蹲著」的。考古學家馬里埃特（Auguste Mariette）1850年在一座古墓中發現這尊雕像，應是這個錯誤稱呼「蹲坐的書記官」的由來。當時他稱它為「一個以東方姿勢蹲坐的書記官」。

為什麼要把他寫字的樣子做成雕像？

在古埃及，能讀書寫字的人都是特權階級。現代人上學讀書識字是理所當然的事，卻很少有人記得在一個世紀以前，有很多人並不識字。古埃及就是一例，只有王子與行政官員可以學習科學，才能在法老王朝中擔任重要職位。因此這座雕像是個身分重要的人，可能也是個很有影響力的人，雖然他看起來很樸素。

知道這個書記官叫什麼名字嗎？

很不巧，我們不知道。人物名字通常會刻在雕像的底座上，這一座卻沒有。他有可能是個王子、作家或公務員。這尊雕像是在埃及沙卡拉（Saqqara）的一座墳墓中發現的。

他有點發福！

沒錯！他是有點胖胖的，但這也是他身分地位的象徵。書記官不像士兵或工人那樣需要勞動，必須長時間坐著，負責書寫與處理政務。把他的形象塑造得有點福態，是表現這個人物社會地位的一種象徵手法。除此之外，他身上的肥肉和他的平頭一樣是經過簡化的。這些特徵的象徵意義比雕像是否逼真來得重要。

他看起來很專心！

這是這座雕像的強處之一。讓人印象最深刻的是他的眼睛。雕刻的人想要讓眼睛看起來栩栩如生，用了一個聰明的手法：用白色石頭當作角膜，中間鑲嵌水晶代表瞳孔，再把它裝進一個銅環裡，表現出埃及人用來保護眼睛的一種眼周裝飾。

雕像大多會上色嗎？

是的，在古代和中東地區，雕像都會上色。埃及人用深赭色（土黃色）的顏料來代表男性，女性則用黃色。這是一種符號，一種傳統手法，他們實際的皮膚顏色並非如此。女性多半在家中工作、較少曬太陽，所以用明亮的顏色來呈現她們的膚色。而男性在外工作，所以用較深的顏色來表現他們被曬黑的皮膚。

這種顏色的象徵手法也被用在較晚近的歐洲繪畫，尤其是神話人物，例如十八世紀法國畫家布雪（François Boucher）筆下的愛神維納斯，肌膚淨白如雪，相形之下，她的丈夫伏爾岡（Vulcan）──羅馬神話中的火神──膚色則黝黑許多。

為什麼埃及人要幫墳墓做雕像？

在古埃及人的宗教信仰中，他們相信人死後有來生，因此會在墳墓中放入來生的必需品，還有死者的雕像。人們會向死者的雕像供奉祭品，例如食物。幸好他們有這些習俗，我們才能了解這些人的文化，雖然他們生存的年代距離現在已經有四千年之遠。

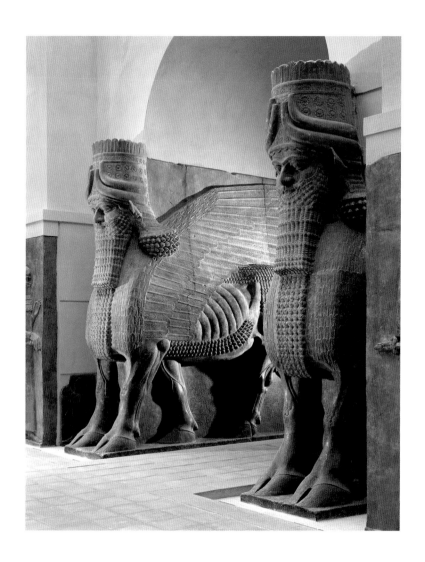

有翼聖牛

Taureaux androcéphales ailés

西元前 715~707 年 ｜ 雪花石膏 ｜ 4.20×4.36 公尺
作者不詳
位置：黎塞留館，中間樓層／古代東方部門

2

這到底是人還是動物？

這些是神話中的角色，有牛的身體、人類的頭，從側面看去還有翅膀。在古代中東地區，創造半人半獸的生物是很常見的事，例如古埃及的獅身人面像，還有半獅半鷲的怪獸（獅身、鷲頭）。

頭髮與鬍鬚都捲捲的！

古代的雕塑作品中，人物的頭髮與鬍鬚經常用捲曲的線條來呈現，不一定符合現實。在這件作品中，連聖牛的盔甲都用這種方式呈現。

為什麼他們有兩對角？

它們看起來跟真實的牛角不是很像，而是代表一種古波斯的頭飾（tiara，圓錐狀的頭飾），來表現這些生物的神性。我們可以在有翼聖牛旁邊展示的有翅膀神獸頭上發現相同的象徵。

這些雕像是哪裡來的？

十九世紀法國的考古學家博塔在一座名為科沙巴 （Khorsabad）的村莊挖出這些雕像，大約在現今伊拉克北部的莫蘇爾市（Mossoul）附近。這個村莊是亞述帝國薩貢二世（Sargon II）的王宮遺址所在地，建於西元前八世紀末。薩貢是亞述王朝的一個國王，在西元前九世紀到七世紀之間統治中東地區。這些雕像在1847年運抵羅浮宮，正好趕上新成立的古代東方藝術部門開張。

這些雕像在宮殿中是做什麼用的？

這兩座聖牛分踞在宮殿大門的兩側，很有可能是用來支撐宮殿入口通道上的拱門，雖然外型看起來有點可怕，卻是面惡心善，被視為宮殿的守護者，具有避邪與維護安全的功能。

在聖牛的蹄之間有刻字，詛咒對薩貢王不敬的人。這些銘文是用楔形文字寫成，和西方的拼音字母完全不同。我們可以在當時的黏土板上發現這種文字。那些黏土板相當於我們今日使用的紙張。

聖牛有五隻腳！

看起來可能有點奇怪，但這些雕像是從正面與側面兩種不同的視覺角度來設計。聖牛從正面看起來是靜止不動的，但從側面看來，它們卻像在前進的樣子，因此在側面加上第三隻腳來模擬行進的動作！

這座宮殿裡還有其他的裝飾嗎？

當然有。王宮是處理政務的地方，因此裡面的裝潢也是以彰顯統治者的權力為主。牆的低處是用淺浮雕（稍微凸出牆面）來裝飾，內容主要是宮廷生活的景象，包括米提人（Mèdes，受亞述王朝統治的一個民族）的朝貢、王朝的守護神，以及運輸杉木的情景等。除了裝飾用途之外，這些石雕基座也有支撐牆面的作用，因為牆的上層是用沒加工過的磚砌成的，因此特別脆弱。

為什麼十九世紀以前
沒有人對這座宮殿感興趣？

因為沒有人知道它在哪裡。當初是科沙巴的居民通知博塔在當地發現了古文物。事實上，宮殿已經完全消失，雖然體積龐大，但建材過於脆弱，根本禁不起大火或時間的考驗。最堅固的部分是石造的，被掩埋在瓦礫堆下，必須進行挖掘才能讓它重見天日。

這些石塊是從哪裡找來的？

底格里斯河河床的採石場。由於體積與重量問題，把它們運到科沙巴是一項艱鉅的任務。當時的文獻有相關記載，提到要找到足夠人力來拉動石塊、將它們運過河都是大問題。

到了十九世紀，人類在技術上也沒有多大的進步，考古學家因此沒有比較輕鬆。普拉斯（Victor Place，博塔的繼任者）必須將後續發現的其他聖牛雕像分解，才能裝上船運回法國。可惜船隊遭到貝都因人攻擊，那些雕像因此沈入海底，從未抵達巴黎。

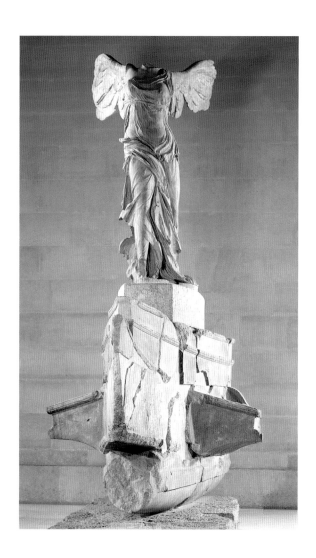

勝利女神像
Victoire de Samothrace

約西元前 190 年 ｜ 雕像為希臘帕羅斯島（Paros）白色大理石，
船身為羅德斯島（Lartos）灰色大理石 ｜ 高度 3.28 公尺
作者不詳
位置：德農館，一樓／古希臘、伊特魯西亞與古羅馬藝術部門，大盧階梯

她是天使嗎？

她的翅膀確實會讓人想到天使，但她其實是勝利女神，在古希臘以有翅膀的女性形象出現，象徵戰爭的勝利。她的希臘文名字叫做「尼基」（Nike），著名的運動品牌 Nike 就是由此命名。現在，這個名字總給人帶來勝利的聯想。

她在飛！

看起來是這樣。底部的船身基座不算在內的話，光是雕像的部分就超過三公尺高，重量達好幾公噸。在她身後伸展開來的翅膀，帶來光明的意象。風的吹拂讓她的衣服緊貼著身軀，長裙的裙襬斜掛在雙腿間，右腿的動作呈現出裙襬向後飄動的感覺。

她怎麼沒有頭？

她本來當然是有頭的，還有兩隻手臂。仔細看女神的脖子和肩膀，可以清楚看到斷裂的痕跡！她的翅膀象徵女神的身分。當初發現雕像的地方也同時發現了她掉落的一隻手，被展示在雕像旁邊的透明櫃裡。如果我們用自己的手去比比看，就會明白女神像究竟有多巨大了！

她的衣服是透明的？

這種衣服叫做「希臘長袍」（chiton），是一種亞麻質料的短袖束腰上衣，長度及膝，在古希臘雕像上常看到。這種長袍可以讓雕像展現出身體上的細節，甚至可以看到女神的肚臍眼。這種衣服的貼身效果就像被水沾溼、貼在皮膚上一樣。有些歷史學家就把這種衣服稱為「溼布料」（draperies mouillées）。

她的手在做什麼？

一般相信，女神正舉起她的右手表示勝利，但左手在做什麼就不得而知了。也有別的勝利女神像顯示女神正在吹響勝利的號角。勝利的主題在藝術作品中很常見，例如法國畫家尚帕涅（Philippe de Champaigne）的肖像畫《拉羅舍爾圍城之役後戴上勝利冠冕的路易十三》（*Louis XIII Victorieux à la Rochelle*）。

這座雕像本來放在哪裡？

在愛琴海的薩莫色雷斯島（Samothrace）上的一座希臘神廟中。當初的設計就是要讓人可以從遠處眺望，而女神的動作顯示：從她的左邊看過去才是最佳的觀賞角度。可能是因為這樣，女神的右半邊看起來好像尚未完成（或者應該說，相較之下沒那麼精細）。在神廟裡，女神像周遭有三面牆包圍著，所以當時的人無法像我們在博物館那樣繞著她打轉。

她是怎麼被運到羅浮宮來的？

勝利女神像在 1863 年被發現，當時她就像一幅支離破碎的拼圖一樣，分裂成上百塊碎片，所以是用船運回巴黎再重新組合起來。在女神的翅膀後面，我們可以看到把不同部位拼湊起來的支撐架構。

為什麼要打造勝利女神像？

這座雕像的歷史悠久，不太容易追溯它的完整歷史。當初放置雕像的神廟，原本是祭祀守護水手的卡比里女神（Cabires）。勝利女神像的底座是艘船，所以我們相信她是在慶祝一場海戰的勝利。考古學家認為整座雕像可能本來是放在一個崁在石座上的圓盆裡，盆中注滿了水，當作海洋的象徵。但是我們沒辦法從一個不會講話的雕像口中問出隻字片語，不管她的知名度有多高……

展出這麼大的作品一定很困難吧？

勝利女神像非常重，也非常高，很難找到最洽當的方式來展示她。有好長一段時間，她被展示在羅浮宮的地面樓，翅膀卻被拔下來了！因為，羅浮宮的天花板看起來可能很高，裡面房間的高度卻不足以容納整個勝利女神像（從底座到翅膀尖端高度超過三公尺）。最後，她被放置在新建成的大盧階梯（Escalier Daru）上，因為那裡才夠堅固，足以支撐她的重量。這座勝利女神像是唯一展示在樓上的大型雕塑。

羅浮宮的象徵！

曾經有一段時間，勝利女神像是遊客進入羅浮宮首先映入眼簾的藝術品之一。在玻璃金字塔建好之前，女神像所在的大盧階梯本來是羅浮宮的入口。館方也曾經短暫考慮過將她放在玻璃金字塔下面，讓她可以繼續擔任接待的角色。

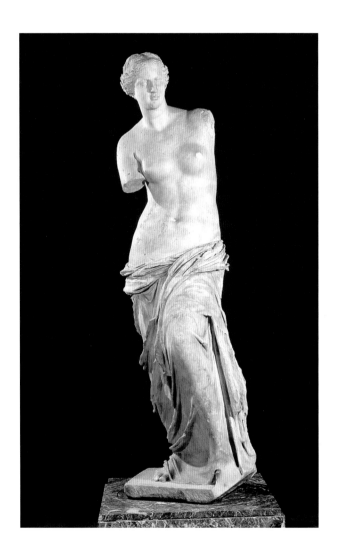

米羅的維納斯 / 斷臂維納斯
Venus de Milo / Aphrodite

約西元前100 年 │ 大理石 │ 高度 2.02 公尺
作者不詳
位置：蘇利館，地面樓／古希臘、伊特魯西亞與古羅馬藝術部門

4

她有頭，可是沒有手臂！

事實上，她曾經有手臂，但就和勝利女神像一樣，後來斷掉了。如果我們靠近她的左肩仔細看，可以見到一個長方形的洞，很可能就是用來連接手臂用的。那個洞裡面有個樺（一個突出的金屬片），可以形成關節、連接兩塊大理石。

她的手臂是怎麼斷掉的？

這就不知道了。這座雕像在 1820 年被發現的時候，手臂就已經斷了。雖然經過長時間的搜尋，還是沒能找到。她確實已經有相當的年紀，大約兩千一百多歲。如果我們到了這年紀，恐怕不只是手臂不見而已……

米羅是誰？

「米羅」是地名而不是人名，是指希臘的米羅斯島（Mélos）。島上的一個農夫在一座古老劇院附近發現了這座雕像。

她為什麼沒穿衣服？

她不是人類而是女神，生活方式和人類不一樣，但古希臘人喜歡用人類的形象來呈現他們的神祇。雖然大家稱她為「維納斯」，但她正確的名字叫做「艾芙羅黛蒂」。維納斯是古羅馬人給她的名字，艾芙羅黛蒂才是她的希臘名。她是象徵愛與美的女神，經常以裸體的形象出現。在那個時代，人們認為描繪裸露的胴體才能表現人體的美。

她的腰上圍著一塊布，好像剛洗完澡的樣子？

身為魅力的化身，維納斯很細心保養她的身體。雕刻者有可能在描繪她出浴的情景。傳說中，維納斯誕生於海水泡沫，也就是在水中誕生。這也解釋了為何這個女神經常和水或沐浴的主題連結在一起。另外，希臘人也很喜歡玩弄裸體與衣服皺褶間的對比。

右手臂上那兩個小洞是做什麼用的？

有可能是用來戴珠寶或手環用的。古希臘人製作雕像喜歡混和好幾種材質。白色大理石是最常用的材質，因為當地有許多露天採石場，所以很方便製作這些雕塑。但他們喜歡用金屬配件來搭配雕塑，例如在維納斯的手臂上佩戴裝飾品，或在戰神雅典娜的頭上戴頭盔。有些雕塑還會上色；如果我們仔細觀察羅浮宮裡的古希臘雕塑，可以看到彩繪裝飾的痕跡。

她為什麼這麼有名？

這其實有點難以理解。她的魅力之一來自於雕刻家表現肌膚的技巧。大理石堅硬冰冷，不容易做出真正肌膚的感覺。雕刻家完美掌握了她的腹部曲線、後背的凹陷、肚臍的深度，以及許許多多的細節，無不顯示出雕刻者對人體的觀察入微。古希臘人喜歡透過藝術品重現真實。

她的臉好像沒什麼表情？

希臘神祇的臉有個共同的特徵：鼻子直挺勻稱，額頭與鼻樑間一氣呵成；眉毛成水平線，還有一張鵝蛋臉。不帶感情的臉孔，顯現出神祇的神聖莊嚴。希臘眾神的雕像，臉孔看起來都很相似，畢竟它們不是寫實的人物肖像。

她是用一塊石頭雕成的嗎？

不是，雕像背部靠近臀部下面有一道縫隙，證明她是由兩塊石材製成的。有可能是雕刻家找不到夠大的石塊，只好用好幾塊石材來組合，在不同的石塊間用金屬零件來連接、固定，就像雕像的左臂那樣。

為什麼不幫她裝上手臂？

以前我們會把雕像遺失的部分修補起來，現在則是盡量避免這麼做。畢竟，一座殘缺的雕像，總強過拙劣的修復。十八世紀時，有一座名為《波呂克斯》（*Pollux*）的雕像，原本屬於義大利王子博佳斯（Camille Borghese）的收藏，已毀損的雙臂經過修補後，在法蘭西第一帝國時期賣給羅浮宮。這雙補上的手臂讓雕像看來像個拳擊手，後來卻被確認雕像應該是擲鐵餅的人。

現在，如果雕像毀損的部分不妨礙觀賞，博物館會直接展示不完整的雕像，讓觀賞者自由想像它原始的模樣。

古希臘人為什麼要打造維納斯的雕像？

一開始，神祇雕像的用途是放在神廟裡供人膜拜，但製作於西元前一世紀的維納斯雕像，有可能只是純粹擺飾而已。這座雕像的設計有將不同的觀賞角度列入考量，無論從哪個角度來看都完美無瑕。這也是為什麼羅浮宮將她放在展覽廳的中央，不像其他藝術品那樣通常靠著牆放置，較適合正面觀賞。

為什麼她不是在希臘，而是在法國？

維納斯雕像在 1820 年被發現，當時希臘正受到奧圖曼土耳其帝國的統治。法國和其他許多歐洲國家一樣，視希臘文明為西方文化的起源，對希臘充滿孺慕之情。奧圖曼土耳其帝國當局將維納斯雕像賣給法國大使里維耶侯爵（Marquis de Rivière），侯爵後來把雕像送給法王路易十八（Louis XVIII，1755~1824），後者再將它捐給羅浮宮。

1800 年成立的「古希臘、伊特魯西亞與古羅馬藝術」部門，因為維納斯雕像的加入而生色不少。當時，這個部門陳列的多半是藝術家仿作的希臘藝術品模型。

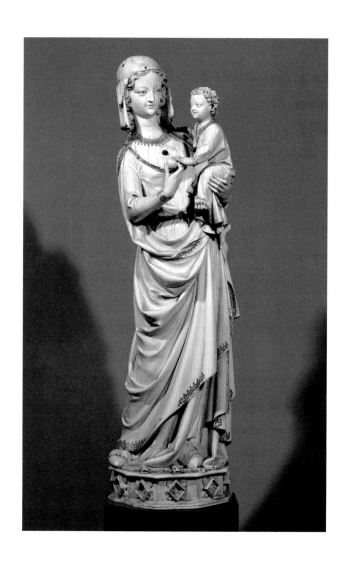

聖母聖嬰像
Vierge à l'Enfant

西元1265~1270 年 ｜ 象牙，彩繪裝飾 ｜ 1.24×0.41 公尺
作者不詳
位置：黎塞留館，一樓／美術工藝部門

5

這個嬰兒，為什麼頭髮像男生，卻穿得像女生一樣？

這個嬰兒就是耶穌，從來沒有穿著褲子出現！根據過去的習俗，嬰兒都是穿這樣，不分性別。祂的母親聖母馬利亞，穿著長裙和披風，像個優雅的中世紀淑女。雕刻家甚至將聖母和聖嬰的衣緣、領口與袖口的刺繡裝飾都細緻地呈現出來。

為什麼聖母的頭上有洞？

她戴著一件頭紗，本來固定在頭冠下，但是頭冠已經遺失了，我們是從文獻記載知道頭冠的存在。這些洞是用來固定頭冠用的，因此她的頭頂看起來稍小，就是為了方便固定頭冠。從不同版本的聖禮拜堂藏寶室財產清單中，我們知道它本來有搭配兩個不同的頭冠，第一個是鍍銀的，第二個是黃金打造加上綠寶石綴飾。聖母和聖嬰的衣服上本來有胸針裝飾，現在用紅寶石取代了。這座雕像非常珍貴，很有可能是為某位國王製作的。

它本來就是這個顏色嗎？

是的。在古代與中世紀，雕像都會上色，例如衣服的接縫用金箔表現，運用一種叫做媒染劑（mixtion）的膠來黏合。仔細觀察的話，會發現連雕像的眼睛都畫上了藍色，中間是黑色的瞳孔。

雕像上的彩繪裝飾和中世紀的教堂彩繪一樣脆弱，而且容易掉色，卻使作品的價值更高。中世紀宗教建築與雕塑，用色之強烈令人訝異，法國雕塑部門有幾件作品還看得到它們原始的彩繪裝飾，例如《莊嚴的聖母》（*La Vierge en majesté*）或是《加希葉聖德尼的祭壇飾屏》（*Le Retable de Carrières-Saint-Denis*）。

聖母抱著聖嬰的姿勢好像有點奇怪？

她把他抱得比較高，讓耶穌的身體完全倚在自己手上。從聖嬰的尺寸看來，已經不是小嬰兒，所以這種抱法不太真實。雕刻家是利用這種技法讓兩個人物的臉孔更靠近，再加上唇邊的微笑，營造出母子間的親密氛圍。

這種聖母聖嬰主題的表現，和以往的處理方式有很大差異：再早的聖母聖嬰像較偏重莊嚴肅穆的感覺，但我們很難從這座雕像看出聖母與耶穌未來的人生巨變。

這是用什麼材料做的？

這是用象牙做的，非常罕見，和黃金一樣珍貴。以前法國從非洲進口象牙，經由塞納河運到巴黎。中世紀時，巴黎成為裁切象牙的重鎮之一。戰爭、運輸與大象的捕獲率等因素，都讓象牙的到貨量很不穩定，因此在象牙缺貨時，人們會使用北歐的海象牙來替代，或用野豬牙、雄鹿角，甚至用馬、牛或鯨魚骨來代替。羅浮宮收藏的大型作品《波瓦西祭壇飾屏》（*Retable de Poissy*），就是用多種動物的骨板製成的。

怎麼看出這是象牙雕成的？

因為雕像有一點偏斜，可以看出象牙的彎曲形狀。這種尺寸的裝飾品，只需要從一根長象牙取下一段就夠用了。

現在還會用象牙來做裝飾品嗎？

大象已經被列為保育動物，象牙交易也被禁止，全世界只剩下少數的象牙裁切商。現今的象牙工藝主要用在修復古老的藝品，原創的象牙藝品只能用貿易禁令實施前收集的象牙為材料。

象牙雕刻，和石雕、木雕很類似嗎？

雖然使用的工具類似，例如半圓鑿、平鑿和銼刀，但象牙雕刻家必須面對象牙尺寸和特殊形狀的限制，不只不能雕刻較高大或寬大的作品，還得小心挑選適合的象牙部位。象牙的根部和人類牙齒一樣，是個柔軟的凹洞，很適合做成「聖餐盒」（用來裝聖餅的小圓盒），象牙的主體則適合製作人體大小的雕像、盤子或鏡框。

象牙很容易裁切嗎？

不，象牙的紋理非常細緻，所以表面非常光滑，材質也因此特別堅硬，讓這件作品的細節表現出令人印象深刻的豪華、細緻，包括精細的臉型輪廓、皺紋，以及柔美的鏤空衣服皺褶等。

聖母拿什麼東西給聖嬰？

她拿給他一顆蘋果。它象徵伊甸園禁果，可能是影射夏娃的原罪。夏娃違背上帝的禁令，偷嚐了禁果。

聖母被視為新的夏娃，而聖嬰則是新的亞當，兩人將為人類贖罪。耶穌受難的暗示在這裡並不明顯，稍具背景知識的人才看得出來。這座雕像主要是要表現美感與優雅，這也是十三世紀哥德藝術的特性。

這件作品是從哪裡來的？

它曾經是聖禮拜堂（Sainte Chapelle）收藏的寶物。聖禮拜堂位於巴黎西堤島，現在司法大樓的中心位置，目前仍開放供人參觀。路易九世（Louis IX，1214~1270）下令建造這座禮拜堂，保存耶穌受難時的聖物（受難時戴的荊冠、基督的血等），收藏品還包括國王御賜的珍寶。

聖禮拜堂的寶物在法國大革命期間流落四方，部分銀製品被熔掉，諸如聖物箱、寶石、手稿等其他寶物散布在法國國家圖書館的勳章陳列館（Cabinet des Médailles）、皇家圖書館或聖德尼藏寶室（Trésor de Saint-Denis）。後來有些寶物被賣掉，例如這座聖母聖嬰像，直到1861年才被羅浮宮買回去；有些則被分配到中央藝術博物館，也就是羅浮宮的前身，例如《聖墓的石造聖物箱》（*Reliquaire de la pierre du Saint-Sépulcre*）。

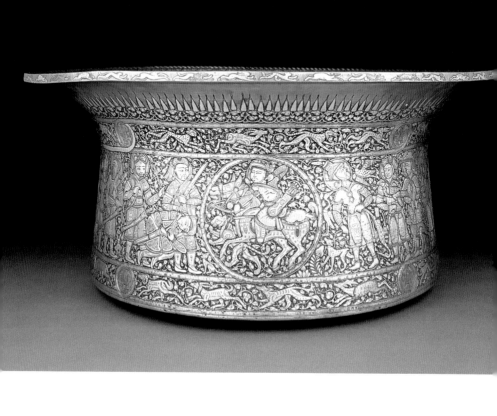

聖路易的聖洗盆
Baptistère de Saint Louis

十三世紀末～十四世紀初 ｜ 黃銅，金、銀鑲嵌 ｜ 23×50 公分
穆罕默德·伊本—札因（Muhammad ibn al-Zayn）（敘利亞或埃及）
位置：黎塞留館，中間樓層／回教藝術部門

6

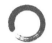

在這個盆子上刻出圖案好像是很難的事？

這是回教藝術常見的特色，內外的表面都布滿豐富華麗的裝飾。欣賞聖洗盆的外觀時，我們會把焦點集中在圓圈（代表獎章）裡騎馬的男人，長方形框框裡則是行進中的人物，周圍有許多小動物，例如羚羊、公豬、單峰駱駝等。如果我們靠近一點看，會發現當中還有一些神話怪獸，例如半獅半羊、半獅半鷲、獨角獸。

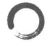

這個盆子有什麼用途？

從形狀和盆底的水中生物圖案來推斷，我們認為它是用來裝水的。《聖路易的聖洗盆》展示櫃旁邊有個墊腳的台階，我們可以站上去看看盆子的內部，然後會看到鰻魚、水母、螃蟹滿布在花形裝飾的中間，呈現出繞圈子游動的感覺。

受洗是加入基督教的入門儀式，是用灑聖水或浸泡在聖水中的方式進行，而聖水就裝在名為「聖洗盆」的大水盆中。

它真的有被當成「聖洗盆」來用嗎？

這個聖洗盆沒有真的用在又名聖路易（Saint Louis）的法國國王路易九世受洗禮上，因為它是在他死後製造的，但是從十八世紀起就有「這個聖洗盆屬於路易九世」的說法，源頭已經不可考。事實上，十八世紀時，有許多中世紀（五～十五世紀）藝術品，都被冠上聖路易的名字，只是因為他的年代相近。我們可以確定的是，這個聖洗盆確實曾在1856年用於拿破崙三世的小王子的受洗禮。

它是用什麼材質做的？

黃銅，一種銅與鋅的合金。金色與銀色的細條紋鑲嵌在黃銅表面，增加它的色彩，賦予這個簡單的水盆一種奢華風格。工匠穆罕默德‧伊本—札因用鑿子刻出這些裝飾圖像，一針一筆地雕刻出細節，例如鬍子、眼睛等。鏤空的地方塗上瀝青，可以加強這些象徵圖案間的對比。

上面的人物服裝和髮型都好奇怪！

他們穿的是古代東方流行的服裝，因為這個聖洗盆是在中東製造的。事實上，圖案上的人物讓人聯想到兩個不同的民族。一個是中東的「馬木路克王朝」（Mamelukes），祖先是奴隸，後來歸化回教並接受教育，成為王朝的統治階層。他們來自中亞，外型很容易辨認，特徵是身上的梯形高帽、褲子與山羊鬍。另一個靈感來源是蒙古民族，不留鬍子，頭上纏著頭巾，穿著類似長裙的長袍。

圓圈中騎馬的男人在做什麼？

水盆外側的兩個圓形圖案中分別有一個騎馬的男人，其中一個貌似在打獵，另一個則拿著一支玩馬球的球桿。馬球是當時非常受重視的一種馬術運動，從西藏傳入，被當成訓練技巧、勇氣與軍事能力的好方法。每個參賽者騎在馬背上，手持一根球桿，競相把球擊入球場兩側的球門。

那些在走路的人是誰？

長方形框框裡那些站立的男人，姿態各有不同的象徵涵義：手臂上掛著摺疊毛巾的是服裝管理員；拿著酒杯的男人是負責斟酒的人；獵人的手上牽著拴在繩子上的動物，包括狗、老鷹、印度豹。

盆子內側的圖案，跟外側的一樣嗎？

不太一樣。盆子內側，長方形框框裡的是騎馬的男人，可能是在作戰或狩獵，兩個圓圈裡的則是坐在國王寶座上的親王，王座下蹲伏著兩隻大貓；親王手裡拿著杯子與弓，是權力的象徵。站在兩旁手持書寫工具和劍的權貴人物，地位相當於今日的部長。

這一整套裝飾圖案可能是在歌頌馬木路克王朝的戰功，以及慶功的情景，包括宴會、狩獵、比賽等。

這個作品是為誰創作的？

我們沒有這個作品來源的詳細資訊，所以不知道它的創作情境，也不知道它何時傳入法國。最早記載這個聖洗盆的文獻，是興建於十八世紀的法國文森堡（Château de Vincennes）的聖禮拜堂財產清單。從盆子的華麗裝飾來看，它很有可能是為了獻給馬木路克王朝某個重要人物而創作的。十字軍東征和貿易通商，促進了西方國家與回教世界的交流，中世紀時甚至遠達西班牙，東、西方的物品與書籍因此得以流通。

我們知道是誰打造這個聖洗盆的嗎？

盆上有六個相同的阿拉伯文署名：穆罕默德‧伊本─札因。這是很不尋常的事，因為一件藝術品通常作者只會署名一次。主要的署名在盆的邊緣上，很容易看見；其他五個卻很隱密，有的藏在外側的圖案裡，還有幾個在內側的酒杯和王座上。雖然羅浮宮還收藏了同一名作者打造的另一個碗，卻對他的背景生平一無所知，到目前為止還沒發現任何有關他的文獻紀錄。

回教世界不是禁止描繪人類圖像嗎？

這是誤會。在回教世界，人類與動物圖像會出現在獻給君王的藝術品中，袖珍畫和象牙或金屬工藝品上也看得到各種人物與動物角色。

雖然伊斯蘭教義不允許將人或動物形象化，但是專指宗教儀式上嚴禁偶像崇拜，也不能以任何方式去描繪真主的形象（《可蘭經》第五章第90節）。理論上，獻給宮廷的裝飾品不在禁止之列。另一方面，這個禁忌在宗教建築裡則被嚴格遵守。回教建築的裝飾，大部分是以阿拉伯紋飾藝術為主的書法或抽象圖案。展示在《聖洗盆》一旁的清真寺門上的幾何圖案就是一例。

就某方面來說，回教世界發明了一種藝術語彙，後來被「抽象運動」的藝術家大量借用。但是對抽象藝術家來說，造形或哲學主題不再局限於宗教本質。

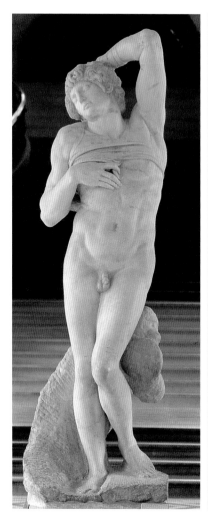
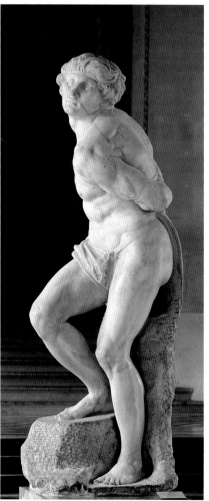

奴隸：垂死之奴與叛逆之奴

Les Captifs: Esclave mourant et Esclave rebelle

1513~1515 年 ｜ 大理石 ｜ 垂死奴隸，高 2.28 公尺；叛逆奴隸，高：2.09 公尺
米開朗基羅（Michelangelo，本名 Michelangelo Buonarroti）
1475 年生於義大利卡普雷斯（Caprese）｜ 1564 年逝於羅馬
位置：德農館，地面樓／雕塑部門（義大利）

這些雕像好高！

對，他們的高度都超過兩公尺！就算沒有底座，也能俯瞰博物館內大多數遊客。

從背面看，好像還沒完成？

它們的背面本來就沒打算被人看見的，觀眾不能繞著它走，只能從正面看這些雕像，所以米開朗基羅不認為有必要完成雕像的背面細部。

有些地方好像沒修整完？

這是真的，我們甚至還能看到藝術家的工具痕跡——有些是在石頭上留下俐落的切口，有些殘留著像叉子符號的凹痕。這些痕跡有時候交錯，有時候平行，讓人感覺就像親眼看到雕刻家在工作一樣。許多人對米開朗基羅某些作品的「未完成度」感到非常吃驚。

其中一人的腳邊有隻猴子？

這不是那麼容易就可以發現的喔！雕刻家想製造一種牠好像變魔術一般「從石頭中冒出來」的印象。就像猴子原本在石頭裡，雕刻家用他的工具幫忙把牠從大理石監牢中釋放出來。

這兩尊雕像形成強烈的對比！

沒錯。其中一人肌肉賁張，看起來好像在打架，身體完全緊繃。雕刻家毫不遲疑地扭曲奴隸的身體，強調他正使出渾身的力氣。另一人則處於鬆弛的狀態，好像他什麼都不在乎了，神情疏離，彷彿他已經屈服了。

這兩尊雕像是做什麼用的？

原本是要用來裝飾教皇朱力亞斯二世（Julius II，1443~1513）的墳墓，這是教皇親自委託米開朗基羅的工作。名人喜歡雇用知名藝術家打造他們的墳墓，可能是以為這樣子他們死後比較不容易馬上被人遺忘……

那為什麼它們沒有擺在朱力亞斯二世的墳墓？

米開朗基羅花了四十年時間才完成這座墓地，途中修改過好幾次。第一次規畫提出約四十尊雕像，最終完成品位於羅馬卡色雷的聖彼得教堂（church of San Pietro in Carcere），目前只剩七尊。

羅浮宮現存的《奴隸》雕像是在第二次規畫中創作的，其餘的現在保存在佛羅倫斯。墳墓最後沒有採用這一對雕像，米開朗基羅就把它們送給住在法國的友人史特羅齊（Roberto Strozzi）。史特羅齊後來把它們轉送給國王，在1794年被納入博物館收藏。我們很難在義大利境外看到米開朗基羅的雕像作品，大多數都仍保留在原始委託製作的地方。

米開朗基羅為什麼不直接照第一次規畫去做就好？

教皇過世後，該計畫被認為太昂貴。用來雕刻的大理石確實非常吃香，卻也是最貴的材質，所以他被要求縮減規模。

為什麼把他們命名為「奴隸」？

米開朗基羅在他們軀幹上雕刻了束帶。其中一人雙臂被綁在背後，我們可以看到一條帶子崁入他的肌肉，繞過脖子、纏過胸膛。另一人的雙手雖然是自由的，軀幹上也有相當明顯的束帶。這些都讓人想到囚犯或被綁住的奴隸。這兩個絕對不是自由人。

墳墓為什麼要用奴隸來裝飾？

教皇朱力亞斯二世其實是許多藝術家的贊助人，委託他們進行一些偉大的計畫，例如他也委託了米開朗基羅繪製舉世聞名的西斯汀大教堂壁畫。

米開朗基羅或許是想表達在朱力亞斯二世死後，沒了他的庇護，藝術家會喪失某種程度的自由，因為他們不再享有同樣優良的創作條件。對米開朗基羅而言，這也是身為雕刻家真正大膽的藝術呈現，藉由曾經束縛身體的東西去表現人體的形狀。

在教皇的墳墓上擺裸體雕像不會很突兀嗎？

那個時代的人認為，有天賦的藝術家應該知道如何呈現人體，所以畫家與雕刻家都會去上解剖課。他們畫的不是在畫家工作室擺姿勢的裸體模特兒，就是古代的裸體雕像。有時他們也會解剖屍體，來詳細觀察人體構造，即使這種行為被教會厭惡與譴責。

歷代教皇都是古代文物的大收藏家。羅馬是充滿遺跡的城市，透過考古發掘尋找羅馬帝國的痕跡。教皇甚至會開放收藏品供藝術家研究古代傑出藝術作品。《奴隸》證明了當時的藝術家在解剖學與古代雕像上的豐厚知識。

說到底，藝術家還是無法自由做他想做的事？

米開朗基羅深受必須經常修改作品之苦，因此中斷許多次，接受別的委託案。但是藝術家永遠必須依賴贊助人，即使米開朗基羅在當時非常搶手又很出名，卻還是無法實現自己所有的想法，被迫接納出錢的客戶的意見。他真正的天分是，即使被迫因為物質條件上的沉重限制而做妥協，作品卻仍能同時保有原創性和力量。

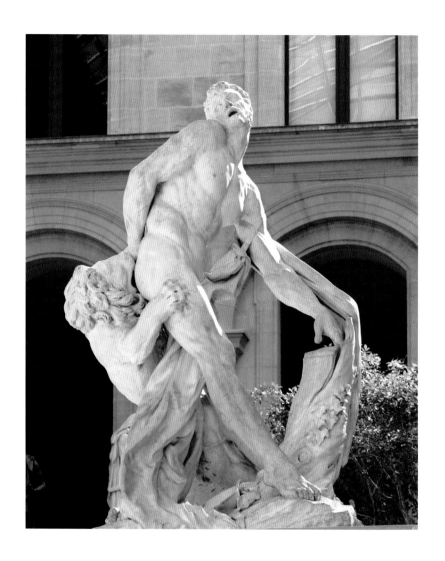

克羅頓的米洛

Milon de Crotone

1671~1682 年 ｜ 卡拉拉大理石 ｜ 2.70×1.40 公尺
皮杰（Pierre Puget）
1620 年生於法國馬賽 ｜ 1694 年逝於馬賽
位置：黎塞留館，中間樓層 ／ 雕塑部門（法國），皮杰中庭

他看起來好痛苦！

沒錯。米洛的神色緊繃，尖聲大叫，因為一隻獅子的爪子插進他大腿，而且在咬他。

他為什麼不逃走？

他沒辦法。他的手被夾在樹幹的縫隙裡。

克羅頓的米洛是誰？

在古代，米洛是一個很有名的運動員，贏過好幾次奧運，在他的故鄉（義大利的克羅頓城）是公認的英雄。

米洛的身材真不錯！

雕刻家仔細呈現了米洛身上所有不同的肌肉。他雕出肌肉的緊繃狀態，顯示米洛正拚了命想掙脫樹幹，以便躲開獅子的攻擊。

他的手怎麼會卡在樹幹裡？

他跟人打賭說即使他已經老了，還是可以徒手劈開樹幹，於是伐木工人劈開一個縫隙讓米洛方便施力，但是米洛高估自己的力量，手因此被夾住了。天黑之後，一隻狼過來把他吃掉了。

可是那不是狼，而是獅子？

雕刻家選擇改讓米洛被更威猛的動物打敗。在當時，獅子被視為力量的象徵。

地上的大碗是什麼意思？

它象徵米洛多次在奧運稱霸的豐功偉績，讓任何人都能輕易認出這位英雄，更能掌握這個故事的意義。

獅子的姿勢真奇怪！

沒錯，獅子用後腳直立、扭轉成這個樣子確實很奇怪。就技術上來說，這樣雕刻獅子的目的，是為了讓整座雕像取得平衡。如果沒有獅子提供的平衡支撐，大理石的重量很可能讓雕像重心不穩。獅子就跟那個樹幹一樣，其實是在支撐米洛，有點像拐杖或棍子的作用。

雕刻家要怎麼讓獅子擺姿勢？

皮杰可能沒用真的獅子當模特兒，應該是發揮想像力創作的吧。十七世紀，在法國很難看到獅子，因為動物園很少，藝術家也不會旅行到非洲那麼遠的地方。

這座雕像是誰委託的？

法國國王。路易十四委託皮杰用存放在馬賽的一塊大理石雕刻，授權皮杰自己挑選主題（這在十七世紀非常罕見）。藝術家決定描繪力量與權力（米洛）被時間（獅子）打敗。

這座雕像本來在哪裡展示？

在凡爾賽宮裡名為「榮耀廣場」（Place d'Honneur）的地方，就在宮殿後方大草坪的末端。這個主題非常大膽，畢竟路易十四這樣的國王不是一定能接受「權力一向短暫」這樣坦率的警言，但這座雕像意外備受讚賞。

皮杰是很有名的雕刻家嗎？

應該說國王對他很信任，委託他製作過幾尊雕像，如今都在羅浮宮展示。皮杰也在土倫（Toulon）從事裝飾建築物門面與皇室帆船的工作。

這種雕像要怎麼雕刻？

首先通常是要畫很多素描——這件作品有一張素描保存了下來，現存於雷恩博物館（Musée de Rennes）—— 接下來，藝術家會用黏土做出模型，然後才開始切割大理石。因為黏土比較便宜，可以讓藝術家構思配置，並且讓黏土模型保持濕潤狀態，以便輕易進行修改，只需要適度添補或刮除就可以。

另一方面，石雕工作一旦開始，就沒辦法回頭，藝術家必須留意不要敲掉太多石材。到了最後階段，那是工作最精細的部分，可能花上很多年，需要大量的專注力。藝術家必須循序漸進，按照精確的預定順序，雕刻不同部位。最脆弱的地方必須留到最後處理，以免因為工作過程中的震動而碎裂。

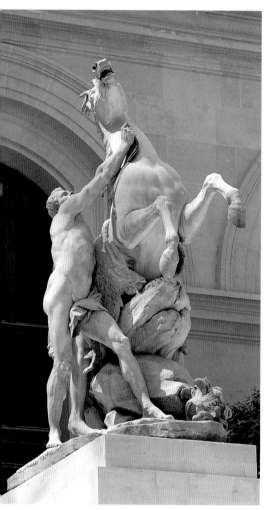
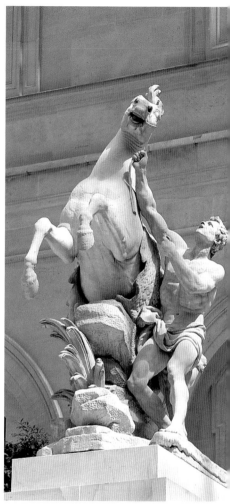

馬利的馬群
Les Chevaux de Marly

1739~1745 年 ｜ 大理石 ｜ 3.40×2.84 公尺
庫斯圖（Guillaume Coustou）
1677 年生於法國里昂 ｜ 1746 逝於巴黎
位置：黎塞留館，中間樓層／雕塑部門（法國），馬利中庭

這些馬看起來很生氣！

牠們直立起來，放聲嘶鳴，想逃離試圖拉住他們的馬伕。連他們頭頂上的鬃毛都豎直了。

為什麼要雕刻馬匹直立的雕像？

君王或重要人物經常被描繪成騎馬姿態，例如羅浮宮金字塔旁邊就有貝里尼（Gianlorenzo Bernini）的路易十四雕像。騎馬雕像是社會與政治權力的象徵，但彰顯人類站在地面奮力馴服馬匹卻更具有原創性，結果在這兩組雕像裡，人類多少受制於動物。雕刻家想要突顯馬伕與馬匹力量的對比。這兩組雕像的主旨，是人類想挑戰大自然的力量，卻不確定自己能否獲勝。

這個主題在當時很常見嗎？

不常見。首先，它有太多技術上的困難必須解決。雕刻家有可能是受到知名的古典雕刻作品《宙斯之子：卡斯特、波呂克斯》（*Les Dioscures: Castor et Pollux*）所啟發。它坐落於羅馬，也呈現了人類試圖馴服直立馬匹的姿態。

另一方面，庫斯圖沒有選擇歷史或神話典故，反而選擇異國風情，突顯了這件作品的原創性——那兩名馬伕是印度人！雖然這一點很難辨識，但左邊雕像底部的一頂羽毛帽強烈暗示了兩人的國籍。另外，庫斯圖用獸皮充當馬鞍的巧思也值得留意。

為什麼在馬匹的肚子底下放石頭？

這一點確實不太寫實，因為馬兒站在岩石上時絕對不會仰首直立！但是這些石頭很重要。這種雕像的主要技術難度就在於如何保持平衡。除非把腿雕成柱子那麼粗，否則馬的後腿絕對無法支撐牠的頭和身體的重量。

就像《克羅頓的米洛》的原理一樣，石頭在這裡具有支撐的功能，馬伕的身體也有支撐整體的作用。

當時的馬伕都沒穿衣服嗎？

當然不是，而且在這種時候光著身子確實很奇怪。不過，就像《克羅頓的米洛》，雕刻家在此展現的不光是雕刻動物的技藝，還要表現他對人體結構的掌握。描繪裸體是表現人體肌肉張力的好藉口。庫斯圖的巴黎工作室位於馬術學校附近，因此他可能觀察過真馬，或許也請了男模特兒到工作室擺姿勢，啟發他創作馬伕的姿態。

這些雕像本來是在哪裡展示？

這兩組雕像原本是要用來取代另外兩組分別名為《信息女神》（*La Renommée*）與《信使之神駕馳飛馬》（*Mercure Chevauchant Pégase*）的騎士雕像，是柯塞沃（Antoine Coysevox）為馬利堡（Château de Marly）雕刻的作品。這座皇宮位於巴黎郊外約二十公里，在 1679 年奉路易十四之命建造。馬利堡是國王的私人空間，讓他可以稍事逃離凡爾賽宮廷繁瑣的日常生活規矩。

1719 年，柯塞沃的馬匹雕像被移到杜樂麗花園，路易十四的繼任者路易十五為馬利堡的庭園訂製了另外兩組馬匹雕像，用來裝飾一個充當馬匹飲水槽的池塘。這樣就能解釋雕像為何選擇馬匹的主題。

柯塞沃和庫斯圖的作品現在都納入羅浮宮館藏，在同一個空間裡展示。

怎麼沒看到用來拉住馬匹的韁繩？

這是因為歲月流逝，比較脆弱的部分都斷裂了。這些雕像雖然又大又重，但已經被搬運過很多次，第一次是在1794 年，從馬利堡的花園搬到巴黎香榭麗舍大道入口，後來在1984 年用複製品取代，轉移到羅浮宮，以便保護並免於污染。想辨別真品與複製品並不難，後者是用真品翻模製作，尺寸稍大一點。另外，因為模子裡混用了樹脂和大理石粉，因此顏色和質感都與真品的石材不一樣。

庫斯圖是用哪一種石頭？

大理石，來自義大利頗負盛名的卡拉拉採石場。這裡的大理石，因為特別細緻的質感和乳白顏色，非常受歡迎。庫斯圖沒時間親自過去，因此委託另一位當時人在義大利的雕刻家史羅濟（Michelangelo Slodzt）幫他挑選石塊。

選擇適當的大理石塊是一件很費心的工作，尤其是要用來打造這麼大規模的作品。只要有一丁點瑕疵，例如雜色的紋路或裂縫，都可能妨礙作品最後的成果。把這塊石頭從卡拉拉運到巴黎也不輕鬆。鑒於材料的沉重，在那個年代用水路運輸是最佳的方式。

雕刻家是自己一個人雕出這兩組雕像嗎？

不是，他先設計出模型，再根據它們來切割大理石。到了最終階段，共有八個助理雕刻家幫他從大理石塊雕鑿出雕像。

另外，因為庫斯圖後來生病了，他的助理必須負責完工。雕刻家很少自己動手切割。雕像的體積龐大，又要顧及許多細節（馬尾、鬃毛、韁繩等），整個漫長又精密的切割作業需要很熟練的技巧。工作內容非常精細，必須小心翼翼，以免作品被切割造成的震動毀損。

而且，為了避免運送過程中發生意外，最脆弱的部位不是在工作室完成，而是等送到目的地後再進行。總計，執行大理石雕鑿工作和最後的安裝花了四年時間。

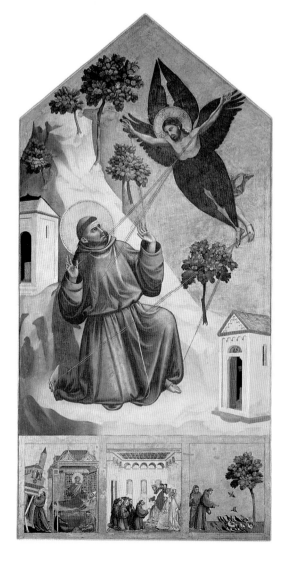

聖方濟接受聖痕

Saint François d'Assise recevant les stigmates

祭壇畫：教皇英諾森三世（Innocent III）的異象；教皇批准教團的雕像；聖方濟向鳥兒傳道

1295~1300 年 │ 蛋彩、木板 │ 3.13×1.63 公尺
喬托（Giotto di Bondone）
約 1265 年生於義大利維斯皮納諾之丘（Colle di Vespignano）│ 1337 年逝於佛羅倫斯
位置：德農館，一樓／繪畫部門（義大利），方形沙龍

畫裡有好幾個不同的場景！

在當時，繪畫有點像現在的圖畫書一樣。多虧了這些畫作，不識字的民眾才能夠學習到重要人物的生平故事。

這幅畫的構圖幾乎就像一頁漫畫。中央部分描繪主角聖方濟一生中最重要的情節，下方稱作祭壇畫（predella），是一連串主角生平重要時刻的圖像。在這裡，聖方濟永遠穿著褐色服裝，讓觀賞者可以輕易在每一幅小圖畫中認出他來。

整幅畫像黃金一樣閃亮亮！

這個年代的大多數繪畫都是塗上金色背景，而且不是畫在畫布，而是畫在木板上。要一直到十五世紀末，大麻纖維製或亞麻製畫布才比較普及。

藝術家把薄如捲煙紙的金箔，貼到木板上。這種技法不只能製造出神聖、超自然的光線，也是炫耀幕後金主財富的方式。黃金是最典型的奢華材質。

聖方濟做出投降的姿勢嗎？

不是，他是因為目睹異象而詫異不已。他看到基督，像在十字架上一樣張開雙臂，化為六翼天使（seraph）的型態，也就是有三對翅膀的最高階天使*。耶穌好像像鳥兒一樣在空中飛行。

*《聖經》譯撒拉弗，一般又譯「熾天使」。

聖方濟穿的是女生的衣服嗎？

修士穿的棕色長袍稱為「僧袍」（frock）。聖方濟沒用腰帶，而是用繩索綁出三個結，象徵僧侶的三個誓言：安貧、守貞與服從。他的頭髮剃掉了一部分，至今仍是僧侶的慣例。聖方濟放棄舒適安逸的生活，奉行儉樸生活並幫助窮苦的人民。

聖方濟看起來好像在放風箏……

金色光線從基督的雙手雙腳和體側連接到聖人身上，看起來確實很像風箏線。其實，據說經過這次基督顯靈後，聖方濟雙掌、雙腳和軀幹上都留下了疤痕，就是所謂的「聖痕」（stigmata）。為了呈現聖痕，畫家用畫線來表示基督的傷痕轉移到聖方濟身上。它呼應在釘刑中敲進耶穌手腳的釘子，還有羅馬士兵在他體側用長矛刺出的傷。基督的傷痕出現在聖方濟身上的那一刻稱為「聖烙」（stigmatization）。

聖方濟看起來好高！

如果他站直身子，肯定會比背景描繪的維納山（Verna）還高，而他左右兩邊的教堂看起來像玩具屋。在祭壇畫的第一個場景中，我們甚至看到聖方濟手拿著教堂，好像那是模型似的。其實，聖方濟的形象比畫面中的其餘要素都要大。喬托這麼畫是為了幫助民眾了解聖方濟是這幅畫中故事的主角。

喬托好像很擅長表現立體感和空間？

對，而且這是當年最創新的要素。他畫出聖人長袍的輪廓線，「布料」在光線和陰影下會呈現不同的顏色。另外，在祭壇畫的前兩個場景中，喬托運用了透視法來建構空間，畫出遠處物體看起來比較小的感覺。這幅畫一點也不平面，反而像是裡面陳列了小人偶的盒子。

這幅畫原本打算用在比薩（Pisa）的聖方濟教堂，因此偏象徵風格比較合理。我們可以看到祭壇畫的最後一個場景，一棵樹就足以代表傳說中聖方濟對鳥群講話的森林，不需要全部畫出來。當時的人都能理解這些象徵符號。話雖如此，喬托也有意呈現一些寫實的面向，例如聖方濟在皺眉——表現出情緒，這在當時很罕見。在喬托時代其他大師的作品中，臉孔都畫成面無表情。

沒錯！早在十六世紀，喬托就被視為地位非常關鍵的藝術家，連結了基本上以象徵手法來表現藝術的中世紀，以及比較關切如何再現這個世界的文藝復興時代。他不太從神性的立場出發，而是從人類或物質的觀點來呈現這個世界。

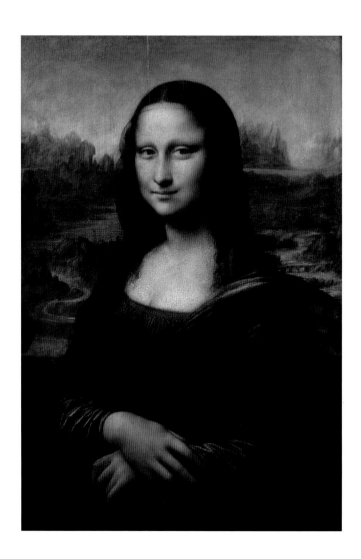

蒙娜麗莎
La Joconde / La Gioconda / Mona Kisa

1503~1506 年 ｜ 油彩、木板 ｜ 77×53 公分
達文西（Leonard de Vinci，全名 Leonardo di ser Piero da Vinci）
1452 年生於義大利佛羅倫斯附近文西村 ｜ 1519 年逝於法國安布瓦茲（Amboise）
位置：德農館，一樓／繪畫部門（義大利）

這幅畫的色調真奇怪！

這是一幅相當古老的畫，大約有五百年歷史了，所以隨著歲月變暗變黃，原始用色很可能比現在明亮得多。古老文獻描述這幅畫時，說它是「淡褐色調」。

她是站著，還是坐著？

她正坐在陽台上，左手靠在椅子扶手上。仔細看的話，可以看出背後有欄杆把她跟背後的野外景觀隔開。她稍微轉向觀眾，彷彿在看著我們一樣。

為什麼她沒有眉毛？

這個模特兒是十六世紀的人。在那個年代，時髦的女士流行剃掉眉毛！不過，雖然她穿著用精緻布料製作的高級服裝，臉上卻沒有任何化妝。其實在當時，她那個階級的婦女大多數都必須化妝。

她叫什麼名字？

她現在有兩個名字：一個是蒙娜麗莎，出現在十六世紀文獻中的名字；另一個是喬康達夫人（La Gioconda）。一般認為她是本名叫麗莎·蓋拉迪尼（Lisa Gherardini）的年輕女子，嫁給佛羅倫斯市（義大利托斯卡尼的首府）的富裕中產階級法蘭契斯可·喬康達（Francesco del Giocondo）。

她為什麼不穿鮮豔一點的衣服給達文西畫？

因為這是適合已婚婦女的打扮。她穿著一套相當精緻的深色服裝，領口的地方有刺繡裝飾，頭上還有薄紗蓋住她的鬢髮。她的體態以三角構圖保持平衡，表現出中產階級婦女必須把持的穩重自制。別忘了，肖像畫的目的永遠是要盡量讓模特兒留下最佳的形象。

她看起來好像在嘲笑人……

這是這幅畫會這麼有名的賣點之一。達文西一向主張畫人物臉孔應該加入生活感。在這幅畫中，他用這個微笑來暗示這名年輕女子外表之下的生活與思想。

她像在微笑，又好像沒有……

畫家成功重現了微笑的韻味，這可不容易。沒有人可以長時間擺出似笑非笑的表情。達文西證明了他有傑出觀察力和出神入化的畫技，成功再現了這個神情。

她的手看起來好立體！

如果仔細看，你會發現她的臉和雙手的輪廓沒有明確界線，嘴唇和眼瞼則是參照兩者和光源的相對位置，用漸層的明暗顏色來表現。達文西這個大量使用光影漸層的技法，義大利文稱為「sfumato」（暈塗），讓他得以加強畫中某些部分的立體感與分量，例如模特兒的顴骨或雙手，提升了畫家希望重現的真實感。

她身後的背景是托斯卡尼的景色嗎？

我們可以看到一條小路、一條上面有橋的河流，以及背景的山丘。有可能達文西不是在重現某個真實存在的地點，而是根據多次旅行中的見聞虛擬出這片想像的景觀。這個怪異的地點，強化了女子微笑中略帶神祕感的特質。如果當初是用花卉來當背景，很有可能會削弱這一抹微笑。但這片景觀成功引人疑惑，刺激觀賞者的想像力。

模特兒喜歡這幅畫嗎？

沒有人知道。達文西似乎從未把畫像交給她或她的丈夫。1516年，他應法蘭西斯一世之邀前往法國時，這幅畫仍在他自己的手上。有人說這或許不只是一幅畫像，有可能是畫家研究臉部表情與光線的眾多實驗作品之一。

達文西靠畫畫謀生嗎？

達文西主要是以工程師身分應邀進入義大利宮廷，而不單只是一名畫家。他留下大量素描，預言了飛行器與軍械武器等的設計。這些東西雖然從未被實際建造，卻是他不斷從事研究的證據。他奉命設計並執行許多不同計畫，例如米蘭的運河網絡、慶典用的舞台機械、騎馬像等。達文西對各種面向的創作都有興趣，無論在藝術或科學上。他是標準的「人文主義者」（humanist）*。

這幅畫怎麼會跑到羅浮宮裡？

這必須歸功於法蘭西斯一世。達文西1519年在法國過世，享年六十七歲，隨身行囊中有幾幅畫作，包括《蒙娜麗莎》。打從十六世紀起，這幅畫就成為法國皇室的收藏，在楓丹白露宮展出。我們不確定國王怎麼取得它的：是從畫家直接收到這幅畫當作禮物？還是買來的……

羅浮宮博物館於1793年開幕，這批皇室收藏從當時即成為博物館的核心作品。

* 人文主義（Humanism）發源於中世紀晚期至文藝復興時期間，主張回歸古希臘與羅馬時期的精神，重新肯定人的自主與尊嚴。人文主義者致力於追求生活的善與美，以成為充分實現人性的「完全人」。

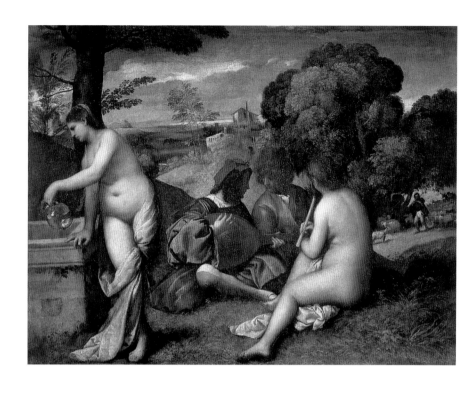

田園合奏
Le Concert champêtre

約1509年 │ 油彩、畫布 │ 1.05×1.37 公尺
提香（Tiziano 或 Titian，本名 TizianoVecellio）
1488~1490 年間生於義大利威尼托的卡多雷教區（Pieve di Cadore）│ 1576 年逝於威尼斯
位置：德農館，一樓／繪畫部門（義大利）

12

是鄉下耶！

在畫面的右邊，我們可以看到牧羊人和羊群；畫面中央，主要人物的背後有農場；在遠處，有山脈和看起來像水面的東西。天空偏紅，讓我們感覺這是黃昏時分。

前面這群人在做什麼？

一名男子在彈魯特琴，那是外型類似吉他的古代樂器。我們看到他的手指在撥弦。另一個男子朝他傾身，在聽他演奏。一名女子坐在他們前面，手裡拿著笛子，但是沒有在吹。

這幅畫源自威尼斯，而音樂在這座城市裡占擄非常重要的地位。所以畫家把這群象徵音樂會（這幅畫的主旨）的人物，放在畫面中央，另外還有一名女子站在幾步遠的地方，好像正在往石槽裡倒水。

那個男的為什麼穿著紅衣服？

他穿的是十六世紀威尼斯貴族的服裝：長毛絨罩衫和雙色調緊身褲，袖子也非常寬大。穿著用這麼多布料製作的衣服，證明他很富有。他的衣服材質告訴我們他不是牧羊人。關於他身分地位的另一個暗示是他彈奏的樂器：魯特琴在當時的貴族之間非常流行。

貴族為什麼要演奏音樂給牧羊人聽？

提香有可能是從薩納札羅（Jacopo Sannazaro）的詩作〈阿卡迪亞〉（Arcadia）獲得靈感。它出版於十六世紀初，描述年輕貴族辛瑟羅（Sincero）向牧羊人卡利諾（Carino）訴說自己不幸愛上一個那不勒斯少女的經過，同時用古希臘七弦豎琴伴奏。

七弦豎琴是弦樂器，一向與太陽神阿波羅、詩人奧菲斯（Orpheus）*連結在一起。這幅畫雖然是受到這首詩啟發，卻未宣稱是該詩的圖像化；所以提香把豎琴換成魯特琴（另一種弦樂器），用它來代表詩人。吹奏樂器則是巴克斯（Bacchus）── 酒和縱慾之神──與其隨從的象徵。

畫中的女人特別醒目！

前景那兩名女子非常搶眼。她們裸露的肌膚，對比兩名男子與草地形成的較陰暗背景，製造出強烈的反差。提香用光與影的漸層來強調她們的身軀。兩個女人的裸體和穿衣男士也形成怪異的對比。

為什麼她們的輪廓看起來很模糊？

因為提香沒有明確描繪出女子的身體輪廓，讓她們的身體彷彿和風景融合為一氣。這麼一來，他就製造出一種這兩個女人和周遭大自然屬於同一度空間的印象。這在當時是很創新的作法，因為畫家通常很精確地畫出輪廓。

幾十年來，威尼斯的畫家們（還有達文西）一直在鑽研光線籠罩人物的表現手法。就這個角度來說，這幅畫可視為當時的代表作。

為什麼女人光著身子，男人卻穿著衣服？

這種情況確實很荒謬。但其實，畫裡的男人代表十六世紀的人物，女人則代表不朽、非現實的角色──這也解釋了為什麼她們光著身子，兩個男人卻好像沒注意到一樣！如果他們有看到，那也是在他們的想像中。提香很有可能是為了區分真實人物與想像人物，才讓男子穿著衣服、女人光著身子。

這兩個女人代表什麼？

她們很可能代表「譬喻」──也就是，透過將特徵和屬性視覺化、具象化的手法，來呈現各式各樣的主題（例如藝術、智慧或國家等）。在這幅畫中，兩個女人有各自的象徵意義：右邊是「美」的象徵，左邊是「節制」的象徵。

笛子（吹奏樂器）是讓我們辨識出「美」的視覺線索，因為它讓人聯想到巴克斯──酒神與淫樂之神。所以這個女人象徵愛情的邀請，是畫中那名貴族渴求之事。至於手上拿著水瓶的女人，她的存在則暗示理性或良好判斷力。用兩個水罐來代表「節制」，是傳統的譬喻手法：一個裝水，另一個裝酒，兩者拿來調和。這個譬喻也是法語

「mettre de l'eau dans son vin」這句片語的基礎，字面上的意思是「把水加到酒裡」，換言之就是「要有所節制」。

左邊那個女人把水倒進什麼東西裡？

有可能是一個古代的石棺。在十六世紀，古董文物非常受歡迎，有些人開始收藏古代的作品。因此，畫家在作品中畫出這些藝術愛好者喜歡的東西，也沒什麼好意外的。

這幅畫是為誰畫的？

雖然我們不清楚委託人的身分，但這幅畫很可能是為了私人收藏家畫的。它的尺寸不大，主題很世俗（和宗教無關），似乎在告訴我們委託人是具有文化素養之士，懂得欣賞罕見的主題，以及在當時算是很新穎的技巧。這時的藝術可以用來裝飾宮殿、富人宅邸，已不再侷限於描繪宗教主題。

這幅畫一直很有名嗎？

是的，它出名到被歷代法國國王列入收藏，而且每隔一陣子就有其他畫家仿作。它是這麼經典，直到十九世紀都仍有藝術家受到啟發。後來馬內（Edouard Manet）重新詮釋這幅畫作的作品，引發了喧然大波──那就是《草地上的午餐》（*Déjeuner sur l'Herbe*），現存於奧塞美術館。

* 奧菲斯是古希臘文明傳說中第一位詩人，也擅長演唱，以「七絃琴」伴奏。當他和著琴聲唱歌時，天地萬物都為之感動不已。

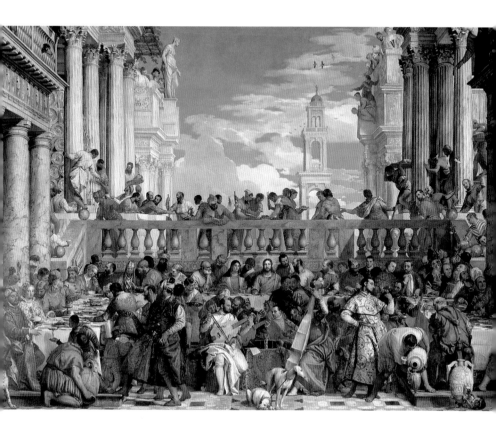

迦拿的婚禮
Les Noces de Cana

1563 年 ｜ 油彩、畫布 ｜ 6.77×9.94 公尺
維諾內塞（本名 Paolo Caliari）
1528 年生於義大利維洛那（Verona）｜ 1588 年逝於威尼斯
位置：德農館，一樓 ／ 繪畫部門（義大利）

13

這幅畫好大！

確實很大！高度超過五公尺，長度將近十公尺，是羅浮宮最巨大的畫作！這是一場婚宴，裡面大約有一百個角色。有人在吃東西，有人在送餐點，有樂師在娛樂賓客，連動物都有！

畫裡面有很多隻小狗，包括一隻在右邊桌子上亂晃的小小狗，還有一隻貓在畫面右下角的雙耳酒罐上面磨爪子。畫面的左邊，也可以看到高大綠衣人旁邊的侏儒肩上停著一隻鸚鵡。最後，別忘了還有一隻猴子！

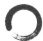

畫人家在吃東西的樣子，不會很奇怪嗎？

因為這幅畫打算用來裝飾修道院的餐廳，所以委託人要求維諾內塞描繪用餐的情景。這樣一來，僧侶集合用餐時，就可以欣賞這幅占滿整片餐廳牆面的偉大畫作了。

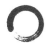

為什麼裡面的男人都穿著女生的衣服？

那不是女生的衣服。這幅畫是為威尼斯市畫的，在當時，這裡的有錢男士都愛穿裝飾華麗的長袍。畫裡有些角色戴著回教徒頭巾，那是因為威尼斯是國際貿易樞紐，城裡有很多外國人，尤其東方來的人，也就是現代的中東。

但也有些人看起來比較樸素？

事實上，這個場景描繪的重點不是婚宴，而是《聖經》主題，所以新婚夫婦不是主角。這說明了為什麼穿著華麗的新郎、新娘被擠到畫面的最左邊。

畫面中央那些衣著樸素的人，是有光暈的耶穌、聖母馬利亞，以及第一批門徒，其理想就是像耶穌一樣過簡單的生活。耶穌曾被邀請到近東城市迦拿參加婚宴。據說在這頓飯期間，耶穌把清水變成酒，完成他的第一次神蹟。

怎麼看出奇蹟正在發生？

仔細看的話，我們會發現有幾個地方傳達了桌上那些飲料的涵義，例如一個穿黃衣、打赤腳的奴隸（在右方的前景）正在把液體倒進寬口水罐中。那是用來為賓客斟酒的酒器。我們可以清楚看到他倒的是酒，不是水。

在他身後拿著酒杯的那個人，是負責上酒的人。《聖經》故事裡說他認為容器裡裝的是水，所以看到酒從水罐裡流出來時非常困惑。

畫這麼大幅的畫，要花多少時間？

要看許多因素而定，例如畫家同時間接了多少工作、作畫速度、委託人對作品的要求等。關於這幅畫，我們可以清楚得知委託人的要求，因為契約正本被保存下來了。契約上面說畫家有一年多一點的時間（精確地說是十五個月）來完成。這樣的時間其實不多！

維諾內塞為什麼不直接畫在餐廳的牆上，而是畫在畫布上？

威尼斯是一個建造在水上的城市，畫壁畫的時候，如果按照繪製大型作品的慣例那樣直接畫在牆上，地基的濕氣會往上滲透，壁畫很快就會毀損。所以在十五世紀，威尼斯畫家都喜歡畫在畫布上，再懸吊在離牆幾吋的地方，以免作品受濕氣影響。這對畫家而言方便多了，因為他可以在自己工作室裡繪製。

不過，在這個案例中，維諾內塞是把空白畫布固定在牆上、直接在餐廳裡作業，跟僧侶共同生活了好幾個月。

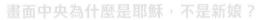

畫面中央為什麼是耶穌，不是新娘？

雖然這幅畫中描繪了許多主角，但最重要的還是耶穌。他是這幅畫的焦點，因此把他放在餐廳入口的正前方，讓人進入餐廳時第一個就看到他。於是，在這些僧侶享用理論上應該已經放棄的物質享受前，得先面對耶穌——他們必須遵從祂的教誨。另外，中間那群樂師前方桌上的沙漏，也在提醒我們物質享樂是短暫的。

這幅畫會讓人想到《最後的晚餐》！

這當然不是巧合。這幅畫把耶穌放在桌面正中央，顯然是很不尋常的。通常在這個主題中，他會被畫在某一側。維諾內塞很清楚這一點，於是玩了個曖昧手法的遊戲。

如果《迦拿的婚禮》訴說第一個神蹟，因而顯露出耶穌的神性，則《最後的晚餐》描寫的就是他在受難前的最後一餐。這麼神來一筆，維諾內塞就掌握到耶穌的整個命運了。

算命師

La Diseuse de bonne aventure

1594~1595 年 ｜ 油彩、畫布 ｜ 0.99×1.31 公尺
卡拉瓦喬（Caravaggio，原名 Michelangelo Merisi）
約 1571 年生於義大利倫巴底的卡拉瓦喬村 ｜ 1610 年逝於鄂古列港（Porto Ercole））
展出：德農館，一樓／繪畫部門（義大利），大藝廊

14

為什麼這個女人抓著那個男人的手？

這個女人是個算命師，聲稱只要看看你的手掌，就能知道你的未來。她可能正準備跟那個年輕人說他就要談戀愛了，或是他會賭贏一大筆錢。

怎麼知道她是算命師？

當時，這些女人被稱為「埃及人」，就是我們現在所說的「吉普賽人」或「波希米亞人」。她們在街上工作，穿著固定在一邊肩頭的裙裝，因此很容易辨別。通常她們會走近路人，提供算命服務來賺錢謀生。

說是算命師，卻沒在看這個年輕人的手？

沒錯，她反而好像在打量他，而且他也沒在看她的手。其實她正神不知鬼不覺地拔下年輕人手上的一只戒指，他卻根本沒注意到！我們可以看到她彎起兩根手指，像是正在從這個傻子手掌裡拔戒指。

年輕人看起來一副很有自信的樣子……

他的優雅姿態顯示他出身上流階級，再加上那把劍──這是貴族的特權。此外，他還穿著用精選布料製成的衣服，帽子上綴有上等的羽毛。

儘管他看上去很年輕，但是把手叉在腰上這種傲慢姿態，給人一種非常有自信的感覺。即使他好像只有十多歲，卻好像相當自傲，很可能是以為自己外露的財富足以保護自己免於所有傷害，因此不需要表現出任何智慧或理智。

所以這個女人是小偷？

她的確偷了這個年輕人的東西，而且是兩樣：一是從他身上拿走一件珠寶，另外就是騙了他的錢——因為他很可能已經付錢，她卻不一定真的能夠預測他的未來。

但從另一個角度來看，這個年輕人傲慢卻沒見過世面，似乎應該得到一點教訓。在這個故事裡，這個女人可能不是唯一該受譴責的人！

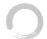

這個場景雖然發生在大街上，
但這兩人看起來好像自成一個世界？

畫面上確實沒有任何元素暗示他們在街上，連屋子的門面都沒有，只有兩個人物站在一片光禿禿的牆面前。卡拉瓦喬習慣用真人大小的滿版構圖，不太在意背景這種東西，因為這樣一來，我們就不會被不重要的細節吸引，更能專注在這些人物的動作，以及其姿態帶給人的感受。

十七世紀末，這幅畫的上半部被加大了約四吋，可能是為了遷就當時的品味，因為當時的人偏好較寬、較有空間感的構圖。

當時的藝術家常畫小偷這種主題嗎？

沒有。在那個年代，這是嶄新的主題。卡拉瓦喬是頭一個在畫作裡描繪小偷和騙子的藝術家。

這種比較接近生活面的繪畫，發展自十七世紀，增加了農民、煙霧瀰漫的酒館等場景。對十六世紀繁複且講究的藝術來說，這是一種反動。現實主義在荷蘭發展得特別蓬勃、迅速，因為新教教會不認同在教堂裡掛宗教畫的做法。於是，藝術家放棄宗教圖像，選擇描繪日常生活的繪畫類型。

卡拉瓦喬雖然是義大利人，卻毫不猶豫採用這種新視野來處理古典題材，有時還運用平民百姓來表現宗教或神話場景。他也因為在《聖母之死》（ _La Morte de la Vierge_ ）中，用了一個低下階層婦女的屍體來代表聖母馬利亞，因此飽受批評。這幅畫也在羅浮宮的大藝廊中展出。

這種主題的畫應該嚇到不少人吧？

卡拉瓦喬一生中，用一般人來表現歷史畫（包括宗教、歷史或神話題材，被視為高貴主題）的畫作，一直無法讓人接受。但是相反的，他表現日常生活主題的風俗畫特別受到讚賞。

這些道德說教的主題，多半針對賭博、和妓女交往或酗酒造成的後果提出警告，因為這一切遠離了簡樸、慈悲或熱愛學習等美德，而後者才是一個正派的男子漢應該展現的特質。

所以卡拉瓦喬是一個循規蹈矩的大好人？

才不是呢！他的人生充滿波瀾，引發許多起醜聞，就像他作品中描繪的那些普通人一樣。他曾經因為扭打和誹謗他的同行喬凡尼·巴紐尼（Giovanni Baglione），被關到大牢好幾次。

他甚至因為在一場球賽後打架鬧事而被起訴，教宗保羅五世（Pope Paul V，1552~1621）為了殺雞儆猴，判處他死刑，於是他在1606年不得不離開羅馬，先逃到馬爾他，之後到了西西里。

他在生前就獲得大家的認同嗎？

雖然他的職業生涯很短，去世時只有三十九歲，卻徹底改變了繪畫界。《算命師》是他剛展開職業生涯時的系列作品之一，表現白天時的光線。但他另一部分的畫作，包括《聖母之死》，卻使用了明暗對比（chiaroscuro）的技巧，亦即畫面上有些部分特別亮，其他部分籠罩在陰影下。

歐洲各地許多畫家，諸如德·布洛涅（Valentin de Boulogne）或喬治·德·拉圖爾，受到他的構圖和明暗表現技巧所啟發，起而效法他描繪平民模特兒與逼真的場景，掀起一場名為「卡拉瓦喬主義」（Caravaggism）的運動。

而儘管他的畫作充滿改革色彩，當時位高權重的王公貴族都會收藏他的畫，例如義大利的曼圖亞公爵（Duc de Mantoue）。

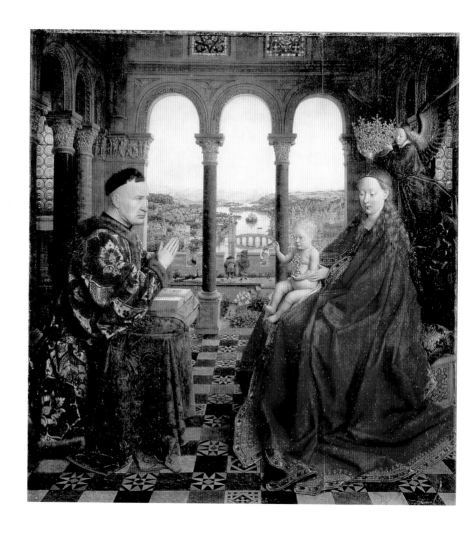

羅林大臣的聖母

La Vierge du chancelier Rolin

1430~1434 年 ｜ 油彩、木板 ｜ 66×62 公分
范·艾克 (Jan Van Eyck)
約生於 1390~1395 年間 ｜ 1441 年逝於比利時布魯日
展出：黎塞留館，二樓／繪畫部門（法蘭德斯）

15

這裡是哪裡？

畫中的人物置身一條長廊中，有羅馬式拱門，並且正對著一個庭園。在這座庭園裡，我們可以看到孔雀和喜鵲，還有兩個人背對著我們。奇怪的是，庭園看起來好像位於堡壘的頂端，因為我們可以看到類似設有槍砲眼的那種城垛。

這個奇怪的地方是位於俯瞰城市的高塔上，而整個城市沿著一條河的兩岸延展。據推測，這個城市是耶路撒冷。范‧艾克向我們揭示了兩個世界：一個是主要場景中這個沉靜、受到保護的世界，另一個則是下方那個開放、充滿活力的世界。

世界上真的有這個地方嗎？

這條長廊的場景很可能只是出於想像，因為我們不太可能在一座防禦塔上打造一道開放的長廊。但背景中的一些建築物又太鉅細靡遺，讓史學家有時忍不住想幫它們對號入座，例如那個孩子頭上的地方，有史學家覺得那是荷蘭烏特勒支大教堂（La cathédrale d'Utrecht）的鐘樓。

當時，從熟悉的建築物汲取靈感是很常見的事，於是就連耶路撒冷這種遙遠的城市，也經常被跟威尼斯、法蘭德斯或普羅旺斯風格的建築畫在一起。這不是一個真實存在的城市，而是一個理想化的城市，就像《啟示錄‧聖約翰神的天啟》（*Apocalypse: Revelation of St. John the Divine*）中提到的：天上的耶路撒冷，神在地球上的國度。

那個孩子在做什麼？

他舉起右手兩根手指，做了一個賜福祈禱的手勢。十字架立在水晶球上，表示上帝的統治凌駕宇宙之上，同時也代表賜福，顯示這不是隨便任何一個小孩，而是聖嬰耶穌。他憂慮的神情，加上雙眼周遭的黑眼圈，象徵著他即將面對的艱辛命運：被釘在十字架上死去。

為什麼那個女人的頭上，有一個小人拿著王冠？

這名女子是聖母馬利亞，就是耶穌的母親，在中世紀末時成為愈來愈受歡迎的繪畫主題，這也說明了她在畫中受尊崇的地位。通常我們都是看到她被基督加冕，但有時候，就像在這幅畫裡，是由一個天使加冕。那對翅膀讓我們知道那個小人是天使，在這幅畫中以女性姿態出現，但其實天使是沒有性別之分的。

這個場景、耶穌的年紀、天使為聖母瑪利亞加冕的動作，都在告訴我們：這裡描繪的馬利亞和聖母並不在塵世間。在這幅畫裡，聖母馬利亞代表「天上的耶路撒冷之后」，因為後面整片景觀暗示那是耶路撒冷。

羅林大臣是誰？

尼可拉斯‧羅林（Nicolas Rolin）是勃艮地公爵「菲利普三世」（Philip le Bon，1396~1467）的掌印大臣，負責保管印信，也就是公爵的簽名。尼可拉斯‧羅林是個非常有權力的部長，因為在那個時候，公爵的領地還包括了法蘭德斯＊。

勃艮地公爵非常富有，常委託其領地中最偉大的藝術家創作，包括范‧艾克。公爵委託范‧艾克繪製這幅畫來裝飾他的小禮拜堂墓地——位於歐坦的沙特勒聖母院（Notre Dame du Châtel d'Autun），現在已經不存在。此外，羅林與他的妻子是著名的伯恩濟貧醫院（Beaune Hospices）創辦人。

大臣正在看著聖母嗎？

沒有，因為她其實不是真的坐在他面前。羅林大臣正跪著祈禱，透過祈禱「看到」了她。值得注意的是，畫中沒有任何人的視線有交集。

這個場景雖然不是真的，
但是有很多地方卻看起來很寫實？

先不提這幅畫的宗教性象徵本質，范‧艾克鉅細靡遺地描繪了不同的質地，表現出布料的奢華感、地板上大理石磚的脈絡、從中央拱門上方彩繪玻璃透進來的光線、王冠的精緻金屬作工，以及許多其他地方的細節。

畫家也特別花心思讓羅林大臣的臉部顯得寫實，我們可以看到他邋遢的鬍渣和明顯的皺紋……

范‧艾克也對如何表現空間很感興趣，藉由地磚的消失線，以及柔化背景色彩的技巧，來表現透視法，營造出距離感。後來的許多其他藝術家都將第二種技巧納為己用，稱之為「大氣透視」（atmospheric perspective），例如達文西的《蒙娜麗莎》。

范‧艾克很愛畫光線反射的感覺？

范‧艾克是當時最有名的法蘭德斯畫家，以畫作中的光線質感著稱。他加重細節的描繪，來表現王冠上閃動的光、聖母長袍的邊緣裝飾、大臣外套上的錦緞、彩繪玻璃窗或遠方的河流⋯⋯

畫中顏色的配置，已經將光線的統合感列入考慮，所有色調都隨著各自在構圖中的位置不同而變化。因此，范‧艾克為室內（比較暗且適合長時間觀賞）和戶外（較明亮）描繪了不同類型的明暗。

另外，據說范‧艾克還發明了油彩顏料，它比長期以來使用的蛋彩顏料更適合表現細緻的色彩，讓達文西後來成功畫出《蒙娜麗莎》主角微妙精巧的臉部輪廓。

大臣頭頂上方那些雕刻，有什麼意義嗎？

在柱頭（圓柱頂端較寬的部分）上，我們可以認出不同的《聖經》故事，從左到右是：亞當與夏娃被逐出天國、亞伯被該隱殺害，以及諾亞醉酒。

這幾個故事絕不是隨便挑選的，全部都出自《舊約聖經》，而且一旁就是羅馬式拱門——這種建築風格在該畫創作期間已經不流行——表示從舊世界過渡到新世界的變革，其化身就是基督。

畫中有許多細節，乍看之下好像不怎麼重要，其實都有豐富的宗教涵義。庭園中的百合花，以及堡壘傳達的保護觀念，都在暗示聖母的純潔。另外，孔雀讓人聯想到基督允諾其門徒的永恆不朽，而被壓在圓柱下的小兔子，則象徵慾望。

據說范‧艾克是勃艮地公爵的貼身男僕，是真的嗎？

是真的，但這是一個非常崇高的地位，相當於一個外交官，而不是僕人！身為公爵王宮中的成員，他有時要出祕密任務，包括王侯婚禮的交涉工作，並因此畫過公爵未婚妻的肖像。

身為宮廷畫家，范‧艾克是領取年薪，不像一般畫家那樣飽受生活不穩定之苦。他獨特的地位、風格，以及對新技術的興趣，使他和達文西一樣，成為文藝復興時期極具特色的畫家。文藝復興發生在十五世紀，儘管有不同的表現形式，卻同時興起於法蘭德斯和義大利。

* 法蘭德斯，十二至十五世紀歐洲歷史中的一個地區，位於今天法國北部、比利時，以及荷蘭南部。

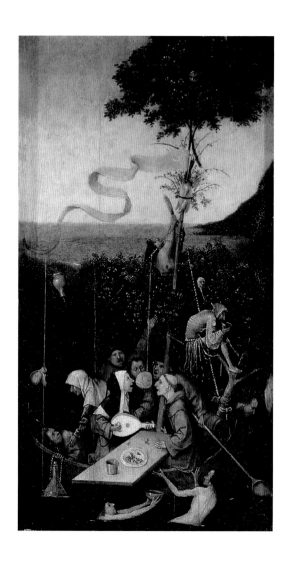

愚人船
La Nef des fous

約西元 1500 年 │ 油彩、木板 │ 58×33 公分
波希（Hieronymus Bosch，本名 Jheronymus Bosch Van Aken）
約 1450 年生於塞托肯波（Bois-le-Duc）│ 1516 年逝於塞托肯波
位置：黎塞留館，二樓／繪畫部門（法蘭德斯）

這些人在什麼地方？

他們被困在一艘既沒有舵也沒有船帆的船上。也就是說，沒有人能夠駕馭這艘船，所以它只是漫無目的地航行，隨波逐流。

他們在做什麼？

他們在放肆地吃東西和喝酒。在畫面右側，甚至有一個人因此嘔吐，而在他的左邊，另一名男子爬上船的桅杆去抓綁在上面的雞，還有一男一女好像在搶一個酒壺。至於畫面中心那些人，則是爭著要吃一塊掛在繩子上的可麗餅。

看起來簡直就像個馬戲團！

沒錯！事實上，波希構思這個畫面時，腦子裡想到的是他偶爾去度假期間，在各個城市裡看過的不同娛樂活動，例如不用手去抓取可麗餅，或是在一根抹油的桿子上掛獎品、測試人能否爬上去等遊戲，就像現在園遊會裡那些靠運氣決定勝負的遊戲或競賽。

為什麼波希要把這些人畫在船上？

在當時，傻瓜或是瘋子在畫作中經常被放到沒有舵的船上，象徵他們的變化無常。他們隨波逐流，跟著自己的妄想和奇怪的習慣起伏，只看眼前，完全不思考未來。在這幅畫中，他們不顧後果地放任自己暴飲暴食。

波希畫這幅畫的靈感可能來自《愚人船》這本書，作者塞巴斯蒂安‧布蘭特（Sebastian Brandt）在當中創造出的世界，就像一艘滿載著傻瓜或瘋子的船，航向傻瓜的天堂：納拉哥尼亞（Naragonia）。

多麼奇怪的主題！

畫面的右邊，那個坐在樹枝上的人物，穿著傳統的傻瓜服裝，腰間掛著小鈴鐺，手裡還握著一根叫做「傻瓜棒」的可笑節杖——上頭通常有一個象徵瘋狂的木偶頭——杖頭掛著一個戴著長尖帽的面具。

波希是用王公貴族宮中的小丑來當傻瓜的模特兒，這個人物就像弄臣一樣，有權用傲慢無禮的方式跟他們的主子說話。其他人物則都穿著普通的服裝。

其實，波希不是藉此來攻訐真正的傻子，而是他那個年代一些放縱無度的人，因為他們背離了神的信仰。藉由這幅畫，他想譴責那些同胞們的道德淪喪。這是一個視覺隱喻，愚蠢的行為代表惡行與罪愆，對於暴食和醉酒這兩種惡習提出警告。

這幅畫裡竟然有僧侶和修女？!

沒錯，他們就在畫的前景裡！那個修女手裡抱著魯特琴，形成一個吸引大家視線的焦點。在那個年代裡，人們開始譴責某些神職人員的愚昧無知與奢侈浪費的行為。順帶一提，由於這些神職人員無節制的行為造成社會混亂，終於導致宗教改革。

有鑒於原本的教派過於腐敗，人們創立了一個新的基督教教派：新教（Protestant）。它獨立於教皇的權威之外，在北方國家尤其蓬勃發展，包括波希生活的地方：荷蘭。

波希還有像這幅畫一樣特別的作品嗎？

當然有。事實上，他是以描繪怪癖和罪行著稱，例如《七宗罪》（*Les Sept Péchés Capitaux*），現藏於馬德里的普拉多美術館，以及《聖安東尼的誘惑》（*La Tentation de Saint Anthoine*），剛好適合拿來描繪一群代表魔鬼的怪物，現藏於里斯本的國家古美術館。

《愚人船》這幅畫其實是一幅三聯畫的一部分。幾個世紀下來，原畫已經被拆散，中央那幅已經找不到；右邊那一幅，畫的是一個守財奴之死，現藏於華盛頓的國家藝廊（National Gallery of Art）。由此可以推論，這幅三聯畫至少畫出了兩種罪：吝嗇和暴食。

除此之外，我們知道目前在羅浮宮展出的這一塊畫板本來應該更高，因為美國耶魯大學收藏了一幅較小尺寸的畫板，和《愚人船》的下部完全契合。不幸的是，在過去，為了方便藝術品買賣，畫作被拆解、裁切是十分常見的狀況，導致一件作品會由不同的博物館分別保存畫作的一部分。

波希喜歡畫醜惡的事物？

在那個時代，一幅畫不只是拿來收藏的裝飾品，也為祈禱或冥想提供一種精神支持。因此，雖然波希的畫裡經常出現可笑、醜陋的人物，卻能啓迪人心，很吸引那些喜歡這類繪畫主題的人。

他那個時代的人，對這樣的畫有什麼看法？

雖然他的繪畫主題很特別，但波希可不是什麼社會邊緣人，不僅很融入自己的出生地（布瓦樂德這個荷蘭小鎮），更是很受收藏家與國王看重的藝術家。事實上，波希死後，西班牙國王菲利普二世買下一些他的畫，現在這些畫作都在馬德里的普拉多美術館展出。

他是當時唯一畫這種主題的畫家嗎？

在諸多北方＊畫派藝術家中，波希是第一個用日常生活場景來譴責人們惡習的藝術家，而且他處理這些主題的方式相當創新。在他之前的藝術家，有著非常流暢且精準的風格，和波希特有的短厚、顯而易見筆觸形成鮮明的對比。

＊ 泛指當義大利為歐洲文化中心時的以北地區，包括日爾曼、尼德蘭、法蘭德斯等地。

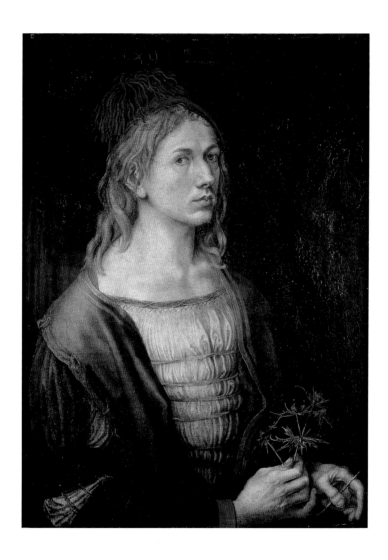

自畫像

Portrait de l'artiste tenant un chardon

1493 年 ｜ 油彩、羊皮紙、畫布 ｜ 56 ×44 公分
杜勒（Albert Dürer）
1471 年生於德國紐倫堡（Nuremberg）｜ 1528 年逝於紐倫堡
位置： 黎塞留館，二樓／繪畫部門（德國）

17

這個人看起來不太自然……

他為了畫這幅畫,所以擺出這個姿勢。他的身體轉向左側,眼睛卻看向右邊,手裡還握著開花的薊草。一想到畫這幅畫需要花多久,我們不難猜測他可能維持這個姿勢很長的時間。

他好像在看著別人?

這是自畫像,也就是說,藝術家研究自己映在鏡子裡的樣子後再畫下自己。我們在畫裡看不到他作畫時用的畫筆或調色板,所以只能從他專注的眼神看出他不只是模特兒,也是畫家本人。

他穿得很高雅……畫家都穿成這樣嗎?

在十五世紀,只要看一個人的穿著,就可以知道他屬於哪個階層,例如貴族、工匠,或是神職人員等。在當時,穿著的規定非常嚴謹,而且嚴格遵守。透過這種方式,大家很容易知道自己在跟誰打交道。

在這幅畫裡,杜勒不想把自己畫成一個穿著工匠服裝的人(雖然他確實是個工匠),所以他畫自己穿著貴族服裝的樣子。

為什麼他不想把自己畫成一個畫家?

有可能是杜勒不想表現出自己的職業,藉此強調他的野心。他畫這幅畫時還很年輕,剛展開畫家的職業生涯,還需要用作品來證明自己的實力。

這幅畫可能是為了他的未婚妻畫的,因為她的社會階層較高,而他身上的華服顯示出他對財富的渴望,同時也表示他對自己的才華極具信心。他可能發現繪畫這項技能,有助他與資產階級、貴族階級往來,或是成為他們的一分子。

事實也是如此,杜勒的主要客戶都來自這群人,尤其是那些銀行家和君王,例如選帝侯*腓特烈三世(Frédéric le Sage,l'électeur de Saxe),以及神聖羅法帝國的馬希密里安一世(Maximilien I,1459~1519)或查理五世(Charles Quint,1500~1558)。後來他還得到神聖羅馬帝國重要政治人物的庇護,從那裡得到固定津貼。

* 選帝侯是德國歷史上的一種特殊現象。1356 年起,德意志地區是由七個選帝侯國家組成神聖羅馬帝國,並由七位選帝侯互相投票,選出神聖羅馬帝國皇帝來統治整個帝國。

為什麼他的手上拿著一根薊草？

許多自畫像都能提供某種專業的相關線索，或某個時代的代表性符碼，例如薊草（又稱海冬青）就象徵忠誠。

畫這幅畫時，杜勒遠在史特拉斯堡，而他的未婚妻還留在他們的家鄉紐倫堡。這個年輕又有魅力的畫家要向未婚妻傳送表示忠誠的訊息，而這幅畫就成為他遠距離求愛的一種手段。它被畫在羊皮紙上，不但可以捲起來，運送上也較方便。

杜勒經常畫自畫像嗎？

就目前所知，在他的第一幅自畫像前，他畫過三張自己的肖像，其中之一是在他十三歲時畫的。之後，杜勒不斷把自己畫進他的畫作裡；有時候是以獨立肖像的形象出現，例如羅浮宮收藏的這一幅；有時候，他會將自己隱藏在宗教畫裡，例如佛羅倫斯烏菲茲美術館收藏的《賢士朝聖》（*L'Adoration des Mages*）。

把自己畫成這樣，他一定是個很驕傲的人？!

當時畫家被視為單純的工匠，所以作品比他們自身還重要，不會在上面簽名。這說明了為什麼還有那麼多歷史上的藝術家是我們所不認識的，以及為什麼我們總是無法肯定某幅畫的作者是誰。在這種情況下，作品會標上「據信是由某某人所繪」（attributed to），表示我們能夠推斷是誰畫的，但沒有百分之百的把握。

至於杜勒，他很清楚自己身為藝術家的價值，而且用兩種方法來表現：畫一幅自畫像，然後在畫的頂端簽上名字（字母縮寫是 AD）。

杜勒為什麼在自己的畫上簽名？

杜勒在世時，畫家的地位也在不斷演進中。到了十五世紀，人們不再只根據繪畫的主題來買畫，還會考慮藝術家的名氣，而且藝術家個人才華為最關鍵因素。這種觀念取代了較早的工藝概念，很接近我們現在的看法。

藝術家意識到這種新發展，開始聲稱自己的原創性，也開始選擇自己當繪畫題材。這是他們強調個人社會地位，以及身為創作者這種角色的一種方式。擁有知名藝術家的畫作變得很重要，而擁有知名藝術家的自畫像，更被視為一種長遠的殊榮。

不過，杜勒在自己的肖像畫上加了一句德文：「我的一切都是命定的」，來提醒自己應保有謙遜之心。

藝術家什麼時候開始在自己的作品上簽名？

十六世紀的畫作上，簽名仍然不太常見，在接下來幾個世紀中也是偶爾才出現。直到十九世紀，這些委託人都仍直接與藝術家接觸，所以不需要簽名來證明畫家身分真偽。然而，藝術市場的興起，加上許多中間人的出現，例如畫廊或掮客，拉大了藝術家與客戶之間的距離，有時因此點燃了競標藝術品的戰火。在這種時候，收藏家就需要創作者的身分證明，而簽名是最好的佐證。

當畫作上沒有簽名時……

它也有可能會注明「出自某某工作坊」，表示作品雖然不一定是大師親筆所繪，但確實是在大師的工作坊中完成的。事實上，有些大師的助手會用其風格來代理作畫。

如果畫作上注明的是「某某畫派」，這表示一種風格上的關係，不能確定該作品一定是在大師的工作室中完成的。這時候，這幅畫有可能就是所謂「模仿者」所畫的。

他的才華是不是如願受到肯定？

沒錯！杜勒一生都是一個著名的藝術家，而他在雕版上的天賦更是備受肯定。他的版畫很容易複製，因此比其繪畫作品更容易流通。

他的第一套版畫系列代表作是以聖經的《啟示錄》為主題，在歐洲廣為傳布——考慮到那個時代並沒有快速傳播的管道，實在是很了不起的成就。

杜勒去過很多地方嗎？

旅行是藝術家的養成訓練中非常重要的一環。他們必須結識其他創作者，觀察他們如何工作。杜勒對一切事物抱持著好奇心，就像那個年代的許多開明思想家一樣。他在德國境內旅行，也去了法蘭德斯、義大利威尼斯。

我們現在仍然可以看到很多他留下的水彩畫，都是他在國外旅行時所畫的，構成一本名副其實的畫冊，就像我們現在旅行後帶回來的照片集。

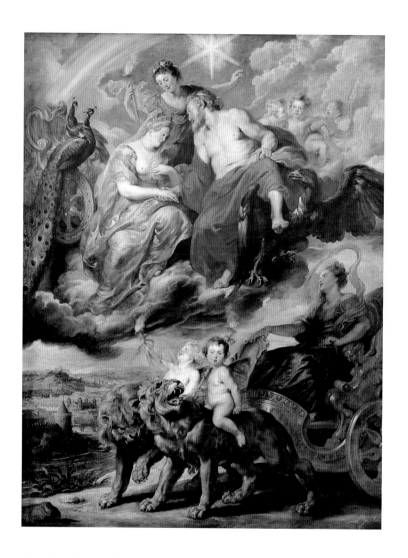

相會在里昂

L'Entrevue du roi et de Marie de Médicis à Lyon, le 9 décembre 1600

1621~1625 年 ｜ 油彩、畫布 ｜ 3.94×2.95 公尺
魯本斯（Peter Paul Rubens，本名 Petrus Paulus）
1577 年生於德國錫根（Siegen）｜ 1640 年逝於安特衛普
展出：黎塞留館，二樓／繪畫部門（法蘭德斯），梅迪奇廳

18

畫裡有好多動物！

沒錯！我們可以在當中找出三種不同的動物，全部都有象徵上的涵義，也幫助我們了解魯本斯到底想要表現什麼。

例如在畫面的右邊，老鷹代表了朱庇特（Jupiter），羅馬神話中的眾神之王，而且他左手握著閃電，提醒我們他也是閃電和雷神。長尾孔雀則代表朱庇特的妻子朱諾（Juno）。* 至於獅子，是法國里昂（Lyon）名稱的由來，也是這個場合發生的地點。

坐在獅子拉的戰車裡的那個女人是誰？

她是一種象徵，就像提香《田園合奏》畫中那兩個女人。她是擬人化的里昂市，也代表這幅畫左側背景的那一片風景。那個時候，用戴皇冠的女人來象徵一座城市，是很普遍的作法，而皇冠上的塔樓代表該城市的防禦工事。

這種象徵有時候會以雕像的形式出現，我們可以在離羅浮宮不遠的協和廣場（Place de la Concorde）上看到這樣的雕像，分別代表南特、里爾、里昂、馬賽與波爾多等城市。火車站裡也有，用來表示列車將要前去的目的地。

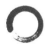

雲的上面有人！

這些人物能飄升到空中，證明他們都不是普通人。事實上，他們是法國國王亨利四世（Henry IV，1553~1610），以及王后瑪麗・德・梅迪奇（Marie de Medici），而他們的神化形象就是朱庇特和朱諾。由於這是一幅「神話肖像」（人物主體被賦予神性的表現手法），所以藝術家能夠大膽畫出裸露乳房的瑪麗・德・梅迪奇，儘管她是托斯卡尼大公（grand-duc de Tuscane）的女兒。

* 對應到希臘神話，朱庇特即宙斯（Zeus），朱諾即赫拉（Hera）。

為什麼亨利四世握著她的手？

這幅畫描繪的是這對夫妻初次碰面的場景：國王匆忙地步下老鷹、走向他的妻子——魯本斯想用這種方式傳達國王對妻子的敬意。不過，他們之間其實不是愛的結合，而是愛的契約。瑪麗·德·梅迪奇在 1660 年 10 月 5 日嫁的是國王代理人。

這是一場政治聯姻，圖的是梅迪奇的嫁妝，以紓解法國王室的財政危機。雖然國王亨利四世沒到場，他們還是在托斯卡尼的佛羅倫斯舉行了慶祝儀式。當時亨利四世正忙於國事，以及和安荷葉特·丹塔格（Henriette d'Entragues）的情事，因此請外交人員幫他協商進行這樁婚事。

手持火炬的女子是誰？

那是羅馬神話中的婚姻女神：海曼（Hymen）。她懸在畫的上方，慈愛的眼神和保護性的姿態，表示她關照著這對皇家新婚夫妻的未來。同時，左上方的彩虹也在告訴我們這場婚禮受到天神庇祐，並且能促進王國的繁榮。朱庇特和獅子身上那些巴洛克風格的小男童，其實是小天使的化身，手中也握著小火把，更強化了海曼這個角色的力量。

是誰委託魯本斯畫這幅畫？

瑪麗·德·梅迪奇本人。她委託魯本斯為盧森堡宮（le palais du Luxembourg）繪製二十四幅畫，這是其中之一。此外，這座現今為法國參議院的宮殿，也是她委託建造的，因為這樣一來她就不需住進羅浮宮——路易十三（她的兒子）完婚後的法國權力中心。這些畫作被收藏在盧森堡宮的一座廳廊中，藉此詠讚這位太后的一生與政治成就。當亨利四世在 1610 年過世，直到路易十三世成年前，法國國事都掌握在她手中。

不同於羅浮宮的阿波羅廳，天花板和牆壁上布滿了裝飾，盧森堡宮的梅迪奇廳裡只有壁飾，今天畫作已經全都移轉到羅浮宮收藏並展出。

為什麼要把畫作搬到羅浮宮？

原本展示這些畫作的空間在1800年進行整修，增建了樓梯，畫作因此全被移到盧森堡宮中的另一座廳廊，後來又在1815年遷到羅浮宮收藏。

為什麼會叫一個法蘭德斯畫家
來負責這麼重大的任務？

魯本斯確實是法蘭德斯人，但也是當時最有名的畫家，這才是最重要的。魯本斯是個搶手而且多產的畫家，同時為教會和義大利、法國、英國、西班牙王室工作。

十七世紀早期，沒有一個法國藝術家能夠完成這樣大型案子，畫作面積加總起來超過三百平方公尺，而那些看起來大有可為的畫家，例如西蒙·伏威（Simon Vouet），當時都還在義大利進修，只有魯本斯已經完全成熟，而且從此享譽國際。

二十四幅畫，全都是魯本斯自己一個人畫的嗎？

沒錯！女王堅持全都要由魯本斯親自作畫。通常，有工作室的大師在面對這樣的委託時，會先把草圖或模型準備好，然後叫助理把作品完成，但這個委託案是一個例外。

做這個案子，花了魯本斯多久時間？

他花了整整四年時間。但仔細想想看，如果是一個人獨力完成這種任務，這樣的時間不算太長……事實上，他在這裡運用的技術遠遠不像范·艾克那樣精準。

考慮到畫的尺寸，魯本斯用寬筆刷來作畫是很恰當的，因為他發現那些精密描繪的細節，從遠處根本看不見，而且只有當我們靠近去瞧，才看得出那些寬大的筆觸與厚重的質感。

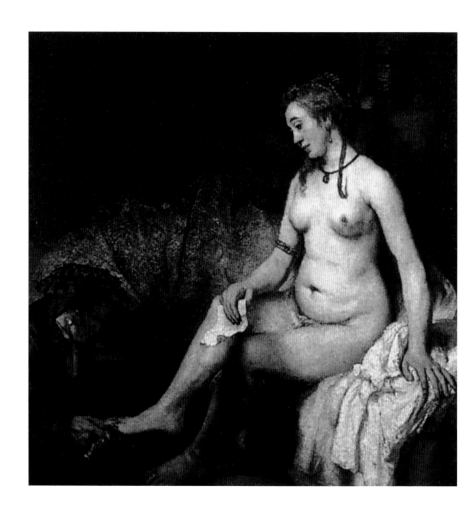

沐浴的沙巴
Bethsabée au bain

1654 年 ｜ 油彩、畫布 ｜ 1.42×1.42 公尺
林布蘭（Rembrandt，全名 Rembrandt Hamrenszoon Van Rijn）
1606 年生於荷蘭萊登（Leiden）｜ 1669 年逝於阿姆斯特丹
位置：黎塞留館，二樓／繪畫部門（荷蘭）

林布蘭好像沒用很多顏色？

林布蘭總是使用相同的色調，主要是不同層次的棕色、黃色和米色，可以說是一種單色畫（monochrome）。事實上，這幅畫裡只有地板和女子頭上的絲帶是紅色的。

這是在屋裡的哪個房間？

背景裡的床讓人覺得這裡應該是臥室或個人專用的小房間，所以這應該是很私密的一個場景。

房間裡好像沒什麼光線？

林布蘭畫中的人物，看起來總是像從陰影中走出來的。不過，有些細節的光線很充足，例如年輕女子的赤裸身體或她靠坐的白色床單。其他地方都很暗，例如床鋪上方的牆壁。看起來，光線可能來自左上方的一片窗戶，而這個裸女身後的一個房間也露出了一些光。

為什麼她看起來很悲傷的樣子？

這個手中拿著一封信的女人名叫沙巴。根據不同藝術史學者的詮釋，那封信可能是傳令她去服侍大衛王，或是通知她一個噩耗：丈夫烏利亞（Uriah）的死訊。大衛王因為瞥見沙巴沐浴後的身影，愛上了她，於是想要置烏利亞於死地，派他上戰場送死。透過描繪沙巴的裸體和手中的信件，林布蘭不只結合了故事中兩個不同的時間點，也讓我們明白為什麼大衛王會墜入愛河。

左邊那個老婦人是誰？

她是沙巴的僕人，正在為她的夫人擦腳。即使我們在畫中沒有看到浴缸，也會因此聯想到沐浴這件事。此外，她的老邁也有助突顯沙巴的年輕。

這個故事出自哪裡？

這是《舊約聖經》中的一個故事。林布蘭經常讀舊約，並從中得到作畫的靈感。

這是為教堂畫的嗎？

不是。這幅畫雖然奠基於宗教主題，卻是為某個收藏家畫的。在林布蘭的祖國荷蘭，大多數人都是新教徒，無法接受用藝術品裝飾禮拜場所這種作法。宗教畫因此成為私人的室內裝飾品。

她為什麼洗澡時還戴著珠寶？

事實上，沙巴這個主題只是讓林布蘭畫女性裸體的藉口。在十七世紀，沒有人能接受畫裸體女子這種事，藝術家為了解決這種道德上的限制，就用古代傳說或《聖經》故事為藉口來繪製裸體畫。沙巴或維納斯的故事經常被用在這方面。

沙巴看上去很真實，可是不漂亮！

林布蘭把她畫成身材有點肥厚的女人，這一定不符合現在的美學標準，但在那個年代，大家一定覺得她很迷人。這是一幅私密的肖像，因為畫家的模特兒就是他當時心中所愛的女人：韓德芮各·斯托福斯（Hendrickje Stoffels）。事實上，她經常擔任他的模特兒。

林布蘭有時候還會用自己兒子的模樣來畫天使。這是很普遍的狀況。即使到了今天，許多藝術家也仍會從自己的親朋好友中汲取靈感來創作。

那個時代，當裸體模特兒是不是很驚世駭俗的事？

在當時的道德規範下，女性禁當男性的裸體模特兒。婦女的服裝幾乎將身體完全覆蓋住，更不能在白天隨意露出她們的腿或手臂。

那些露出身體或穿著低胸服裝的婦女，會被視為無恥又輕浮的女人，

就像哈爾斯（Franz Hals）那幅跟這幅畫在同一個展館裡展出的《吉普賽女郎》（*La Bohémienne*）裡那樣。女性負責兒童的教育工作，必須表現出符合善良風俗的端莊儀態——透過她們身上的服裝來佐證。

這也解釋了為什麼藝術家的模特兒，都是跟他們關係親密的人，因為這樣比較低調。不過，裸體畫在荷蘭還是很稀有，這幅畫是一個例外。林布蘭不是很在乎可能招來的蜚短流長。他是個不拘小節的畫家，正處於職業生涯中期，對外界的批評常不甚在意。

畫中有些地方的顏料好像塗得很厚？

仔細看畫面裡的布料時，筆觸確實清晰可見。林布蘭沒有太稀釋他的顏料，讓它們展現出厚實感，也在視覺上傳達了布料的材質。這麼一來，我們用肉眼看就能感受到材料的質地。

林布蘭知道，我們的眼睛識別一個主題時，不光是看它的輪廓和顏色，還有質感。他的技巧和那個年代的畫家都不一樣，因為其他人會先繪製一幅精確的草圖，然後畫出精雕細琢、表面很光滑的作品。所以對某些人來說，林布蘭的畫必然顯得有些「拙劣」。

這幅畫是方形的？

畫家很少用這種規格或圓形的畫布，因為處理上有些困難。但方形規格在這裡完全烘托出沙巴的身軀，讓這幅畫簡直可以說是為了展現女體而打造的：方正的形狀強調了她的身體比例，而透出青銅光澤的床面布料突顯了她蒼白的膚色，厚塗筆觸（impasto）與沙巴混合了不同筆觸的身軀形成對比。

林布蘭透過這幅畫向自己深愛的女人傳達一分崇敬之情，既美麗又優雅。

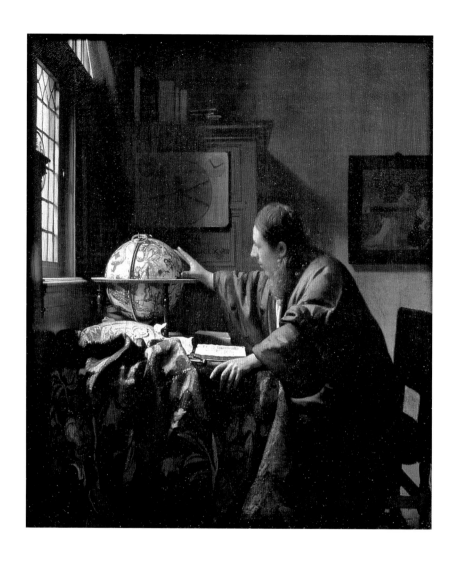

天文學家
L'Astronome

1668 年 ｜ 油彩、畫布 ｜ 51×45 公分
維梅爾（Johannes Vermeer）
1632 年生於荷蘭台夫特（Delft）｜ 1675 年逝於台夫特
位置： 黎塞留館，二樓／繪畫部門（荷蘭）

這幅畫好小！

它是為一個樸素的私人住宅所畫的作品。維梅爾是荷蘭人，在這個國家裡，社會上各個階層人士的家裡幾乎都能看到繪畫作品。甚至有人說，維梅爾有一些畫作收藏在一個麵包師傅那裡。

這男人為什麼在家裡還穿著長大衣？

因為他住在一個氣候嚴寒的地方。當房子不夠溫暖時，在室內也必須穿著保暖的衣物。在這個時代的荷蘭繪畫裡，我們經常可以看到女性穿著用皮草滾邊的外套。

他看起來很專注的樣子……

他正在書房裡工作，面前攤著一本書，而且好像一邊用手轉著地球儀、一邊端詳上面的圖案。在荷蘭，畫作中的男人經常在沉思或是在書房裡工作。

桌上那條桌布未免太大了？

那是一張地毯，不是桌布。在十七世紀，地毯不只用來裝飾地板，也用來鋪蓋桌面——這一點，我們從這個時代的荷蘭畫作得到確認。

這張地毯應該沒什麼用，卻營造出一種所有畫家都很喜歡表現的裝飾效果。事實上，維梅爾透過細小的筆觸，精確傳達了這塊地毯略帶天鵝絨觸感的質地。而它的皺褶形成了大片的陰影區，和背景中的明亮物件形成對比。這是一幅執行非常精準的畫作。

維梅爾把地球儀畫得特別亮！

因為它沐浴從窗口射入的光線下。地球儀的木製環架落在畫作高度的中間點，正好和窗台等高。而在這名男子的手和眼睛引導下，我們第一眼看到的就是那個地球儀。它顯然是這幅畫的一個重要元素。

地球儀上的圖案好像跟一般的不太一樣？

地球儀上畫的其實是傳說中的動物與神話人物，藉此讓人聯想到各個星體，所以它根本不是地球儀，而是天體儀！畫中其他散落的物品，也都跟天文學研究有關，例如被桌上那條地毯半覆蓋住的星盤，是水手用星象來導航的工具。而桌上那本畫得非常精細、容易辨讀內容的書，其實是荷蘭幾何學家暨天文學家阿德里安‧梅提爾斯（Adriaan Metius）所寫的一本天文學手冊。

畫裡的東西都是維梅爾自己的嗎？

和許多荷蘭畫家一樣，維梅爾很喜歡畫日常生活中的元素，所以畫中的物品很可能都是他自己的東西，而這個房間也很可能是他家裡的某個房間。事實上，我們在他其他的作品裡，也看到那扇窗戶和掛在右邊牆上的畫作。

他為什麼把書桌放在窗邊？

為了善加利用自然光！在人類懂得運用電力之前，所有人都必須盡可能利用自然光源，所以維梅爾用這個十分合理的安排來展現自己的才華：他刻意畫出了天體儀上的光影變化，也把金屬物體的反射光呈現在我們眼前。此外，通常日光不太容易照到窗戶下方的位置，但維梅爾竟然畫出星盤反射在牆上的光！

我們知道這個模特兒是誰嗎？

不知道。有人聲稱這是一幅自畫像，卻沒有文獻資料能夠證明這一點。事實上，維梅爾特別熱中於描繪天文學，以及展現自己再現光線與質地的才華。

天文學對重視航海的荷蘭人來說非常重要。他們就是透過對星象的認識，才能夠航行五湖四海。

為什麼櫃子上有寫字？

那是用羅馬數字寫的日期，據說用來表示這幅畫完成的時間。而且，在這些數字上面，我們還可以找到一段很難看懂的文字，寫的是「IV Meer」，有可能是畫家的簽名。

日期和簽名在維梅爾的作品中相當少見，而了解這種重要訊息，能讓我們更清楚一個藝術家的風格與其演變。

這幅畫是維梅爾為自己畫的嗎？

不太可能。當時，大多數畫家都接受委託創作。即使畫中各個元素來自藝術家的家中，但這幅畫應該是為收藏家而畫的。

維梅爾是個多產的畫家嗎？

其實維梅爾的畫作不多。他是個要求很高的畫家，作品可能不超過三十二件，況且他還身兼藝術品掮客的身分，作畫時間或許不多。當時畫家身兼數職的現象很普遍，因為需要從事不同的工作來謀生。

亞維農的聖殤
The Villeneuve-lès-Avignon Pietà

約 1455 年 ｜ 油彩、木板 ｜ 1.63×2.18 公尺
據信是卡爾東（Enguerrand Quarton）所繪
生於法國拉昂教區（Diocèse de Laon）｜ 1444~1466 年間在普羅旺斯頗知名
位置：黎塞留館，二樓／繪畫部門（法國）

21

為什麼畫裡的人物那麼傷心？

因為躺在畫面中間的那個男人死了，身上還有受傷的痕跡。

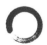
他們是誰？

躺著的男子是耶穌，死後有人把他從十字架上放下來，交給他的母親聖母馬利亞。

在畫面的右邊，抹大拉的馬利亞（Mary Magdalene）正在用衣角擦眼淚，手中還拿著一隻瓶子，讓我們能夠認出她的身分。在《聖經》故事裡，耶穌之前和抹大拉的馬利亞共餐時，她曾經用一個瓶中的香水替耶穌洗腳。

畫面的左邊是約翰，他是耶穌的夥伴，正小心翼翼捧著耶穌的頭，想拿下那頂為了嘲弄而戴到耶穌頭上的荊棘頭冠。

每個人物的名字都寫在他們頭上的光環裡。

最左邊那個人是誰？

他是委託畫家創作這幅畫的人。

這名男子自成一格，既不屬於其他人物的那個世界，也沒有光環。他沒有看著眼前的景象，而是凝望著遠方的空無；他乾癟的臉上刻畫著皺紋，鼻尖泛紅，頭髮蓬亂。我們只能從他身上那套白色衣服確定他是一個卡爾特教團*修士，但不知道他的名字。

他正在祈禱——這正是十五世紀時，人們看到這幅畫時會有的反應。當時這幅畫收藏在法國亞維農一座卡爾特教團修道院所屬的教堂裡。其實，這幅畫的中心場景就是他祈禱內容的具象化。

* 卡爾特教團（Carthusian），十一世紀天主教提倡冥想的教派。

畫上面好像有寫字？

在金黃色的背景裡，我們可以看到一句拉丁文，翻譯過來是：「看啊，世上有誰會像我這樣哀痛！」說這句話的可能是聖母瑪利亞。她在哀悼兒子的死，並感到十分悲痛。

感覺那個人好像聽到了這句話？

沒錯，他的耳朵很奇怪地豎著，彷彿在聆聽那句哀求。此外，畫家把那句拉丁文的第一個字就放在他的耳邊，顯然不是巧合。

背景裡好像有一座城市？

那是耶路撒冷，耶穌被釘在十字架上的地方。事實上，畫家很可能從沒有去過那裡，所以畫出有圓頂的建築，希望讓人聯想到中東的城市。他的靈感可能來自其他藝術家的版畫作品，那些人完成了這趟遙遠且艱困的旅程。當時這些版畫都在藝術家的工作室中流通，提供其他畫家更豐富的視覺表現素材。

耶穌的身體看起來很僵硬！

畫家不是只用癱伸的身軀來象徵耶穌的死亡，而是真的畫出一具屍體。透過右臂擺放的位置，以及耶穌的背部姿勢，畫家確切表現出了屍體的僵硬。另外，他發青的膚色和從乾涸傷口流出的血，也都非常寫實。

這個畫家很注重細節！

如果我們仔細看，可以看到淚水順著抹大拉的馬利亞的臉頰流下，也會看到那些仍在從基督屍體流淌出來的體液。

有些地方的顏料已經剝落了？

這幅畫的歷史已經超過五百年，顏料的變化自然免不了。例如抹大拉的馬利亞，外套的顏料有點剝落，但這個缺陷讓我們看到油畫顏料下的素描。我們還可以在磨損的金色天空下面，看到一些紅色外露出來，這是用來固定金箔的基底。

這幅畫看起來好像是畫在木板上？

喬托的《聖方濟接受聖痕》（10）也是畫在木板上，但是這種基底材其實不太穩定，所以當我們站在這幅畫前時，可以清楚看到畫下的基底材是由寬度不一的木板所組成，而它們打從十五世紀被組裝在一起，這麼多年下來，木條多少有點移位了。

這幅畫的焦點在聖母身上？

「聖殤」（Pietà）這個用語，專指聖母馬利亞哀慟兒子的死亡：她接受耶穌已死亡並開始祈禱。

耶穌以外的其他神聖人物在畫中形成一個三角區塊，而聖母馬利亞的頭對應到三角形的尖端，因此位於構圖的中心位置。她兩手合十的禱告手勢，與這符畫的主旨相符。藝術家藉此揭示這幅畫的首要目的：邀請所有人開始禱告。

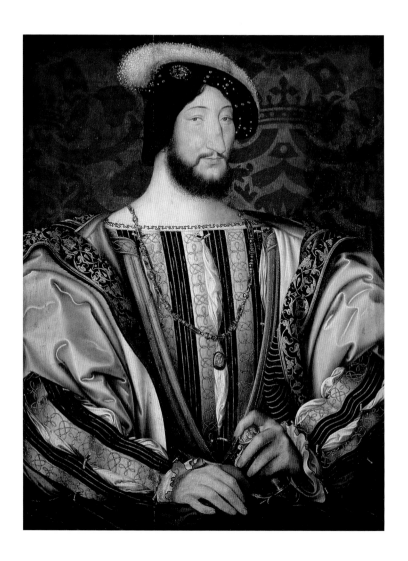

法國國王法蘭西斯一世
François I, roi de France (1494~1547)

約1530年 ｜ 油彩、木板 ｜ 96×74 公分
尚‧克盧耶（Jean Clouet）
約生於1485~1490年 ｜ 約逝於1540~1541年
位置：黎塞留館，二樓／繪畫部門（法國）

22

他看起來好像美式足球選手！

事實上，這個印象是來自他身上的衣服，因為實在太大，這幅畫幾乎放不下！這種非常豪華、有著大喇叭袖的服裝，在十六世紀非常流行。而且，這種需要用到很多布料的服裝，只有最富有的人才穿得起，上面甚至還縫了金線呢！

他的眼睛好像跟著我們打轉？

他看起來很像在打量他周遭的人。他的臉轉向一邊，眼睛卻看向其他地方。這樣的姿勢，看起來很像他在觀察我們，不管我們人在房間的哪個角落，傳達一種有權力和威嚴的效果，甚至可能帶有一種不信任的意味。

他是法國國王嗎？

他背後那一片覆蓋牆面的織品右側，有一個王冠，表示在我們面前的這位確實是個國王，儘管他沒有戴著王冠，像我們在其他王室肖像中看到的那樣。

他頭上那個奇怪的東西是什麼？

他戴著一頂用羽毛裝飾的貝雷帽。他的頭髮梳理得很整齊，帽子完美地銜接他中長髮的上端，而頭髮下端遮住了耳朵，

他的手看起來好像還沒畫完？

那雙手確實看起來有點模糊，指甲也不是很完美，和臉部精致又清晰的細節形成強烈對比。

其實我們不是很肯定這幅畫是否是由一個人完成的，很有可能克盧耶的兒子——弗朗索瓦・克盧耶（François Clouet）——協同完成這一幅畫，這麼一來就能夠解釋風格上的差異。事實上，兩位藝術家合作完成同一幅畫是很普遍的現象，兒子得以因此減輕他父親的工作量。

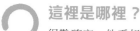

這裡是哪裡？

很難確定。他看起來像是在一個劇場包廂裡，因為我們在國王身前看到包廂的欄杆邊緣，被帶有亮澤的綠色布料覆蓋著。可以肯定的是，國王法蘭西斯一世並不意外畫家的在場，因為這個姿勢的炫耀性和排場都經過巧妙構思，為的就是給人一種高貴的印象。

畫的表面看起來很光滑又閃閃發光……

因為畫家用了一種很細緻的技術：每根鬍鬚的毛髮都用很細的筆來畫，刺繡的細節也很精準；另外，他用很小點的顏料來表現黃金的反光與布料的質感。事實上，要完成這幅畫中如此完美的細節，需要花很多的時間。

國王有為了這幅畫擺姿勢給畫家畫嗎？

他至少曾經為一開始做素描時擺過姿勢，那幅素描目前收藏在位於香堤伊城堡的孔德博物館（Musée Condé à Chantilly）。

國王通常忙於國事，顯然沒辦法配合畫完一幅肖像，因此藝術家只有少數機會能夠讓他們擺姿勢。這種時候，他們會先做素描，然後才根據它來構思作品的細節。如果有需要，他們會用其他的模特兒來協助完成最後的姿勢。

這幅肖像跟他本人很像嗎？

法蘭西斯一世 —— 曾經特別邀請達文西到他位於安布瓦茲的住所 —— 就像歷史上所有的國王一樣，喜歡讓人替他畫肖像，所以除了這一幅之外，羅浮宮裡還收藏了另外一幅，就在附近同一部門的展覽室中。

當我們比較這兩幅肖像畫時，很容易就能認出他來：小眼睛、長鼻子加上薄薄的嘴唇。這幅肖像畫是按真人大小的比例去畫的，因此從他脖子和肩膀的寬度，我們可以猜測他是個高大的人，而他實際上確實有將近兩百公分高。這幅畫看起來栩栩如生，彷彿他人就在我們眼前一樣。

為什麼國王都喜歡肖像畫？

縱觀整個歷史，有權勢的男人都曾經繪製肖像畫，用來彰顯他們的權力。在這幅畫裡，國王戴著代表聖邁克（Saint-Michel）教團的項鍊，表示他是教團的領導人，圓型鍊墜上是聖人對抗惡龍的圖像。此外，我們可以看到國王的左手下方握著劍柄。當時，只有騎士才有資格佩帶長劍。

法蘭西斯一世，在歷史上算很重要的法國國王嗎？

除了政治方面的作為之外，他對法國的藝術發展有極大貢獻，曾經邀請義大利藝術家來翻修楓丹白露城堡——例如皮馬帝斯（Primatice）或羅梭（Rosso）——從而將義大利文藝復興風格引進法國。此外，他也委託建造了著名的香波堡（Château de Chambord），並決定拆掉羅浮宮的中世紀堡壘，用更現代且豪華的建築取而代之，打造了如今羅浮宮博物館所在的宮殿。

他本人看起來也這麼有威嚴嗎？

畫這幅畫時還沒有。在這之前幾年，他都被監禁在西班牙，而且不得不放棄之前由他統轄的部分領土。

不過，肖像畫不需要符合史實，而是用來傳達訊息的工具。打造這個官方形象的最大目的在於傳達王室的權威。

基督在木匠的店裡
Saint Joseph charpentier

約 1642 年 ｜ 油彩、畫布 ｜ 1.37×1.02 公尺
喬治‧德‧拉圖爾（Georges de La Tour）
1593 年生於法國摩澤爾省維克鎮（Vic-sur-Seille, Moselle）｜ 1652 年逝於呂內維爾（ Lunéville ）
位置：蘇利館，二樓／繪畫部門（法國）

23

看起來好暗喔！

很可能因為是在夜裡，所以畫中人物陷入一種昏暗朦朧中。一個坐著的孩子手裡拿著蠟燭，幫一名老人提供照明。

那個老人在做什麼？

他在一截木樑上鑽洞。雖然很暗，我們還是可以辨認出木匠放在地板上的工具：一把螺旋鑽，類似用來鑽洞的大型螺絲起子，然後在畫面下方還有一把木頭大錘和木刨刀。

人物的服裝看起來都很樸素？

他們的服裝是十七世紀樸實人家的典型服飾，而且顯示出他們的地位是工匠。這名老人在襯衫外穿了一條圍裙，褲管及膝，小孩則穿著一件連身長衫，搭配紅色腰帶。

工匠有什麼好畫的？

事實上，這是一幅宗教畫。雖然乍看之下不像這麼回事，但我們幾乎可以很肯定地說這是為教堂畫的。

畫中這名男子是馬利亞的丈夫約瑟，孩子是耶穌，但我們沒看到一般宗教畫中聖人頭上會有的光環。德·拉圖爾選擇描繪他們進行日常事務的樣子，沒有添加任何特殊符號，可能是想以一種更讓人熟悉的方式來處理宗教畫，也企圖用更直接的方式來接近信徒，因為這更貼近他們的日常生活。

為什麼耶穌看起來像個小女孩？

道理和《聖禮拜堂的聖母聖嬰像》（5）很接近。德·拉圖爾描繪的幼兒耶穌，就像那個時候任何一個小孩一樣：蓄長髮，穿著即膝的束腰長衫。但這麼一來，今天我們想要確認這樣的主題，就變得更加困難了！

這幅畫沒有背景？

這幅畫主要是要表現人物，因此他們填滿了整張畫布的空間。老人的身體被畫框的上下邊緣框住，讓人覺得他好像被關在一個盒子裡，只有特別亮的臉，跟黑暗朦朧的背景形成鮮明的對比。

這是將明暗對比技法表現得非常精湛的一幅畫。

要畫出這種光線，應該很困難吧？

沒錯。德‧拉圖爾一生中完成了許多繪畫作品，當中最重要的，是他對蠟燭或火把光線的研究。這些畫被稱為夜景畫（nocturne）。

身為處理光線的大師，德‧拉圖爾把小孩用來擋風、護著火焰的那隻手，帶著些微透明的粉紅色描繪得淋漓盡致。而耶穌非常光滑的臉頰，也和厚重筆觸下的約瑟臉上的皺紋形成對比。

為什麼只有一把木刨刀？

沒錯，在木匠的作坊裡只看到一把刨刀，似乎不夠真實，但德‧拉圖爾的目的不是要精確再現木匠作坊中的那種勞動氣氛。一把刨刀就足以暗示約瑟的手藝，再加上幾筆厚重的顏色，空間感和光線明暗便展露無疑了。

前景中那段細薄的木捲片，顯然是個微不足道的細節，卻非常難畫，從而漂亮地展露出畫家的繪畫功力。透過這片薄木，德‧拉圖爾向我們披露了一名工匠對個人專業駕馭自如的高超技藝。

我們怎麼看出這是宗教畫？

它不尋常的光線，讓我們知道這是一幅宗教畫。我們不覺得是蠟燭的火焰照亮了孩子，反而感覺光是從他自己臉上發散出來的，就像是從身體裡面點亮的，因此賦予他一種超自然的特質。當時，耶穌經常被比喻為「一道新的光，照耀整個世界」。此外，他是拿著蠟燭的人，他照亮了約瑟的去路。

畫中的人物在說話嗎？

我們無法確定。孩子的嘴微微張開，而且凝視著前方，臉上帶著擔憂的神情。這兩個人物似乎都沉浸在自己的思緒裡，處在過渡的片刻中。

事實上，約瑟正在打造一個十字架，我們可以看到他左腳下方有兩道橫木。這幅畫讓人想到耶穌未來的死亡，儘管他在這畫中是個如此年輕的幼童。約瑟似乎已經意識到耶穌將要面對的命運……就是這些元素讓這幅畫看起來非常莊嚴。

這幅畫是從哪裡來的？

不知道。這是羅浮宮在1948年收到的一項捐贈，但我們沒有關於來源的任何資料。德·拉圖爾在世時非常有名，卻在死後逐漸被人遺忘。他的作品是在二十世紀初才重新被人發現的，如今這幅畫已經成為他最著名的作品之一。

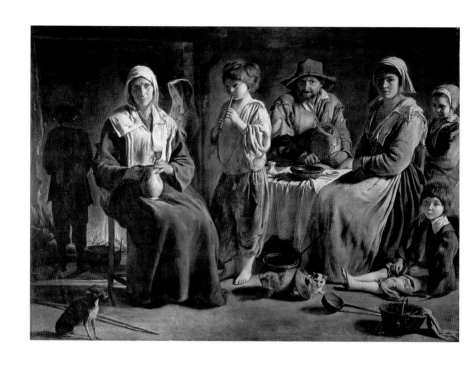

農人家庭
Famille de paysans dans un intérieur

約 1640~1645 年 ｜ 油彩、畫布 ｜ 1.13×1.59 公分
路易或安東‧勒南（Louis ou Antoine Le Nain）
1600~1610 生於法國拉昂 ｜ 1648 年逝於巴黎
位置：蘇利館，二樓／繪畫部門（法國）

這是個大家庭！

一對夫妻加上他們的孩子——實際上總共有六個，包括在左邊背景中那兩個。他們沒有在玩耍，反而看上去都若有所思的樣子，其中一個在吹長笛。右邊那個坐在地板上的孩子，似乎朝著畫家的方向看，還有個小女孩站在他身後。畫裡有三個人聚集在火堆邊。

他們看起來很窮……

沒錯。這些孩子們都沒穿鞋，有人的衣服有破洞，還打了補丁。房間也很簡陋，只有一張桌子和幾把椅子。

畫裡有小動物！

是的，有一隻貓躲在一個煮鍋後面，一隻小狗坐在前景。在鄉下的農民家裡看到動物是很正常的。

他們正要準備吃飯嗎？

看上去好像是這樣，但我們無法確定，因為桌上只有幾樣東西（當中有兩個空的陶碗），桌布也沒有鋪好，而且不是所有人都圍著桌子坐好。不過，那個男子像是正要動手切那個大麵包，還有個女人手中握著一杯酒。

這麼多人，卻只有一個玻璃杯？

不只如此，那還是一個出現在這裡顯得很奇怪的杯子！通常農民不會用這種玻璃杯喝酒，因為很貴，又容易被打破。事實上，他們應該會用陶土做的高腳杯，就像畫中其他碗盤的材質。

畫家可能是為了強調玻璃杯中的酒才這麼安排，因為酒被裝在不透明的容器中就看不到了。而且這麼一來，酒的顏色會跟女子的白色服裝形成鮮明對比，更增添它的吸引力。

為什麼只有麵包和酒？

就像《基督在木匠的店裡》一樣，這也不是一幅純粹的類型畫作。麵包和酒，很有可能是宗教性象徵。畫家決定只畫麵包和酒，讓我們想到基督在最後晚餐——他與弟子最後一次一起用餐——時所說的話。耶穌受難後，葡萄酒將象徵他的血，而麵包象徵他的身體。

每個人看起來都很僵硬？

成年人都朝畫家的方向看，似乎是為他擺出這些姿勢的。吹笛子的小孩標示出這幅畫的主軸，兩個女人對稱地坐在兩邊。這顯而易見的定格，強化了畫面的嚴肅感，也暗示房間裡的一片靜寂。

整幅畫看起來好像一組肖像！

成年人的臉都畫得很有個性。畫裡的每張臉都表現出各自的性格，而且或多或少都和年齡有關。那個凝視著前方的老人，神情尤其強烈。事實上，勒南兄弟是拉昂地區的地主，畫中的人物很有可能是受到真人的啟發。

誰會買這種畫？

這件作品有許多讓人不解的地方，這個問題是其中之一。沒人知道是誰委託畫家創作這幅畫，即便它是相當有野心的作品：這是勒南兄弟的畫作中，尺寸最大的一件。

畫家格外小心處理了光線，表現出背景中紅色火光閃動的細微變化，以及來自右邊、讓桌子周邊的人都籠罩在其中的金光。此外，布料和畫中人物的皮膚也都畫得非常細膩。

這幅傑作是在勒南三兄弟——路易、安東和馬修——的工作室中創作的，而路易、安東兩兄弟很有可能參與繪製，但因為畫家只簽了他們的姓氏，所以還是很難確定誰畫了什麼。

事實上，在十七世紀，藝術家加入某大師的工作室、在其指導下作畫是很普遍的現象，而他們會複製這位大師的風格。魯本斯工作室中的情況就是如此。有時候，大師的助手會專精於某個特定主題，一個人負責畫花朵，另一個就處理建築圖樣。有些助手會在之後離開大師的工作室，組織自己的團隊。

是的，因為收藏家都很喜歡寫實主題的繪畫。勒南兄弟的作品還出現了複製品，證明他們很受歡迎。在那個時代，作品的獨特性沒那麼重要，有些複製品就是創作真品的工作室產出的，有的則是出自模仿者之手。

現在，我們想分辨真品與複製品不是一件容易的事。藝術史學者的任務是努力分析畫作風格，以鑑定到底哪一件是原作，也藉此區別究竟是大師、工作室中其他人，還是模仿者所畫的作品。

不論勒南兄弟在世時或他們死後，收藏家從未忽視他們的作品。不過，如果他們的作品和生平真的鮮為人知，那是因為在法國大革命後，他們為拉昂和巴黎繪製的宗教畫系列作品都被摧毀了。

諷刺的是，在那個矛盾的年代，羅浮宮收了一些勒南兄弟的作品，例如《鐵匠舖》（*La Forge*）。

一直到十九世紀，多虧了尚弗勒里（Champfleury）在 1850 與 1862 年寫了幾篇關於三兄弟的論述，我們因此得知較多他們當年活動的狀況。之後，庫爾貝（Gustave Courbet）、馬內等年輕的藝術家，受到十七世紀這些寫實畫家的啟發，心生一股以真實生活為創作主題的強烈慾望，而非那些古老的神話。

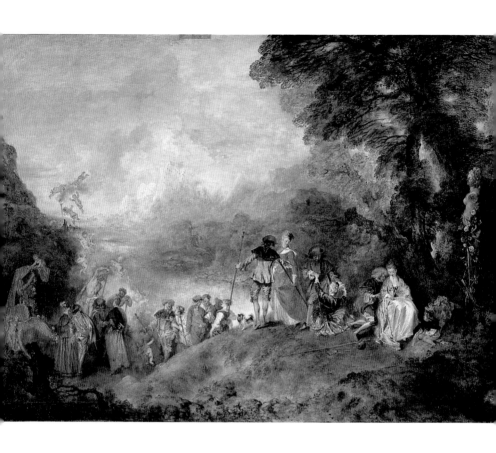

塞瑟島朝聖
Le Pèlerinage à l'île de Cythère

1717 年｜油彩、畫布｜1.29×1.94 公尺
華鐸（Antoine Watteau）
1684 年生於法國瓦倫辛（Valenciennes）｜1721 年逝於諾瓊－須－瑪恩（Nogent-sur-Marne）
位置：蘇利館，二樓／繪畫部門（法國）

25

這是在辦花園派對嗎？

華鐸想必是受到貴族在鄉間城堡花園中舉辦的聚會所啟發，畫下這幅作品。氣氛看起來很輕鬆，許多穿著鮮豔的人在交談，那些絲質布料似乎都閃閃發亮著。

那些人的後面是水嗎？

華鐸在背景描繪了某個小港灣，彷彿這個場景發生在海邊。根據希臘神話，塞瑟島是維納斯誕生後才形成的。她是愛的女神，這座島是獻給她的。這就是為什麼當時如果有人說「要去塞瑟島」，意思是指他要去尋找心上人。右邊的雕像可能就代表維納斯女神。

然後，我們可以在畫面最左邊看到一艘船，有些人正準備上船。我們不知道他們是正要去島上，還是他們已經在島上了，正準備離開。

天空中怎麼會有人在飛？

事實上，那些是小天使，在左上方的船上面繞圈子；從這裡，我們知道這不是真實的場景。另外，那艘船看起來也不像真的，反而像個舞台布景。

這顯然是一個舞台場景，「去塞瑟島朝聖」其實是當時非常流行的戲劇主題。華鐸的一生中，經常為劇場和歌劇院工作，創作了許多布景和演員肖像畫。

這片風景好像很重要？

這片風景不再只是背景，而是在整幅畫中蔓延開來，就像《蒙娜麗莎》裡那樣。

對華鐸來說，大自然和人物一樣重要。他研究薄霧的效果，以及山巒與天空在水中的倒影，也確實研究了許多來自法蘭德斯的北方畫派作品，他們當中有些人的作品甚至全都是風景畫。

裡面的人好像都是成雙成對的？

沒錯，而且每一對都在說些跟愛情有關的事！前景的小丘上有三對男女，象徵三個不同階段的愛：第一對，男人跪在地上，對著女人的耳朵竊竊私語，象徵慾望；第二對，男子有禮貌地協助一個女人站起身，象徵串通；第三對，男子摟著女人的腰，她卻往身後看，顯然是懊悔的象徵。

從哪裡看出來他們在談情說愛？

第一對男女的腳邊有個小男孩，我們知道他是維納斯的兒子：丘比特，因為他坐在一個箭袋上，而他的弓就掛在身後的雕像上。有人說，一旦他用他的箭射穿一個人的心，那個人就會無可救藥地墜入愛河。所以，不用懷疑，就是丘比特創造出畫中這些成雙成對的情侶。

這種主題的靈感是從哪裡來的？

很可能是從華鐸同一個時代的其他人那裡得來的，例如丹庫或傅茲列的劇作，或是杜謝、德瑪黑的芭蕾舞劇。他們的場景往往都是塞瑟島，而且他們輕鬆的主題在當時很受歡迎。另外，在馬希佛（Marivaux）的劇作中也可以找到同樣的主題。「風流雅宴」（Fête Galante）是一種繪畫主題，結合了現實與神話，描繪玩弄魅力的求愛遊戲。*

構圖很漂亮！

華鐸把畫中人物放在穿越整個畫面的對角線上。前景中，第三對男女的頭，就在兩條對角線的交會點上。因此，儘管重要的地方都畫著風景，藝術家仍舊成功突顯出他的人物，提供我們解讀這幅畫的密碼。

不能這麼說。華鐸去世後，人們大肆批評他在這幅畫中展現的畫技；為了描繪水中倒影，並讓風景呈現一種朦朧的質感，他用了很小的筆觸——當我們靠近去看時，它們一清二楚呈現在我們眼前。有些地方的顏料很厚，例如葉子；有些地方經過些微稀釋，色彩又非常透明，就像前景裡的草地。

十八世紀末的人，因為習慣看到精確又仔細的繪畫技巧，偏好光滑有光澤的表現手法，因此才會有畫家認定這是一幅很「拙劣」的畫。

剛好相反！在華鐸的一生中，這幅畫都受到高度讚賞。他畫這幅畫的目的，是希望被美術學院——官方的藝術家組織——接納。儘管這個主題的人物與技巧都很新穎，卻得到這個歷史悠久機構的成員所認同，而這群人一般來說是非常謹慎嚴肅的。

後來有些藝術家仿效華鐸的作品，專事描繪「風流雅宴」主題的作品，以討好那個時代的收藏家。

一般來說，這類的畫作都是由貴族或上層中產階級委託繪製。他們喜歡用較輕鬆的主題來裝飾自己的豪宅，不再是那些古典傳統或《聖經》的歷史主題。繪畫不再是人們凝視與思考的對象，反而已經變成住宅裝飾的一部分。

* 丹庫：Dancourt，1661~1725，法國劇作家、演員。

　傅列茲：Fuzelier，1661~1725，法國劇作家、演員。

　杜謝：Duché，1672/1674~1752，法國劇作家、歌劇詞曲創作者、詩人。

　德瑪黑：Desmarets，1595~1676，法國詩人、劇作家。

　馬希佛：Marivaux，1688~1763，法國小說家、劇作家，創作了許多喜劇。

鰩魚
La Raie

1725~1726 年 ｜ 油彩、畫布 ｜ 1.14×1.46 公尺
夏丹（Jean-Siméon Chardin）
1699 年生於法國巴黎 ｜ 1779 年逝於巴黎
位置：蘇利館，二樓／繪畫部門（法國）

26

畫面上有一個鬼臉！

那是鰩魚（魟魚），一種形狀有點可笑的扁平菱形魚，被掛在一根鉤子上。我們沒辦法馬上看出牠是什麼東西，因為夏丹畫的是牠的底部。乍看之下以為是眼睛和嘴巴的地方，其實是牠的鰓。我們還可以看出畫裡有其他的魚（可能是鯉魚）、一隻貓和牡蠣。

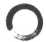
這幅畫的場景是廚房嗎？

沒錯，但夏丹只畫了很簡單的物品：一個碗、一個鍋子、一個陶土罐（擋住一把漏勺）、一把刀，還有小貓後面的一個小調味罐。很顯然，為了清理內臟，鰩魚被開腸剖肚了。

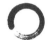
貓咪好像快要掉下去了？

這隻貓是畫裡唯一有生命的元素，看起來活力十足——那樣子簡直就像在生氣，還弓起牠的身體！事實上，牠的爪子抓在牡蠣上，應該不需要多久，就會在那堆貝殼中失去平衡、摔到地上！

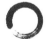
這幅畫的顏色看起來沒有很豐富？

夏丹用了各種色調的棕色、黃色和紅色。銅器皿、牆壁和魚雖然是同一種顏色，我們卻不會因此分不出來。那些器皿上的反光，讓我們辨識出畫中的各種質材，例如肉類、貝殼、布料、石牆等。

這是真的廚房嗎？

夏丹經常畫他自己手邊的東西，這一點，我們可以從別的畫中看出來。不過，在這幅畫裡，這些東西的擺設很奇怪，因為你絕不會看到廚師把鍋子那樣側著放，上頭還架著一支隨時可能滑落的漏勺。料理枱的邊緣也擺著一把刀子，看上去隨時都有掉到地上的危險。

所以夏丹是為了作畫，才把東西這樣放？

這是當然的！在這幅畫裡，所有元素都分門別類放置：器皿都在右邊，食物都在左邊，鰩魚則放在這兩堆東西的中間。桌布肯定不是他隨便一丟就變成這個樣子的，這樣子折起來塞進鍋子裡，為的是讓魚看起來更明顯。

夏丹喜歡畫靜物？

雖然他專門畫靜物，也就是一般的物品或死掉的動物，這一次他卻違反了規則，在這個構圖中加進了一個活生生的動物，即使牠不是畫的主題。

沒生命的東西比較容易畫吧？

當時大家都這麼想，而且靜物畫比肖像畫的價格便宜。大家認為描繪一種表情或是感覺，比畫一個花瓶更複雜、高尚，因為無論花瓶畫得多精細，它仍然只是一個靜物。

可是，要表現出鰩魚魚皮的黏滑感或銅器的光澤，讓它們和背景石牆上的磨砂質感形成對比，也不是容易的事。事實上，夏丹挑了一個看上去容易、其實非常不容易畫的主題。

這些不同的質感，他是怎麼畫出來的？

主要是運用不同形狀和長度的筆觸來表現，例如鰩魚的身體，他用了小筆觸──當你靠近畫作，可以看得一清二楚。至於牡蠣，筆觸就比較寬，而且他還把底色留著，用來表現積在貝殼裡的水。然後他用比較淡、近乎白色的點來畫器皿上的反光。

這是一幅很大的畫！

的確很大，但夏丹後來比較常畫小型的靜物畫，因為比較容易售出。

這幅畫對他來說很重要，因為他想藉此來炫耀自己的才華。這是他年輕、還沒出名時的作品，希望能夠藉由它得到大眾的認可。

為什麼他不畫比較豪華高級的東西？

事實上，夏丹完成了兩幅畫：一幅是準備中的食材和器皿，就是這一幅《鰩魚》；另一幅是《冷餐枱》（ *Le Buffet* ），畫的是這些食物出現在一間宴會廳的自助餐枱上。他用這種方式來展現自己的精湛技藝，描繪出各式各樣的材質，從最簡單到最複雜的物品。

夏丹在同一天將兩幅畫作提交到美術學院，希望能被認可。事實上，所有申請者都必須提交兩件作品：一件用來評鑑，另一件則是在被認可後供學院收藏用。目前這兩件作品都在羅浮宮展出。

大家喜歡他的畫嗎？

是的。每個人都對他的畫留下深刻的印象，雖然當時成名的靜物畫家不多。那時大家甚至以為這幅畫是另一個更有名的大師畫的。美術學院的成員非常讚賞他的作品，所以立即接受夏丹成為他們的一員。

所以夏丹是很有名的畫家？

沒錯！包括國王路易十五，許多人都對他稱讚有加。很多欣賞這件作品的藝術家，後來都到羅浮宮來臨摹，塞尚（Paul Cezanne）就是其中之一。值得一提的是，這也是夏丹在羅浮宮展出的第一件作品。

除此之外，夏丹的靜物畫習作影響了馬內、塞尚，令他們渴望嘗試另一種畫風，儘管這種畫在當時不被重視。事實上，他們當時能夠在羅浮宮裡欣賞這些畫作，要特別感謝拉卡茲醫師的遺贈。

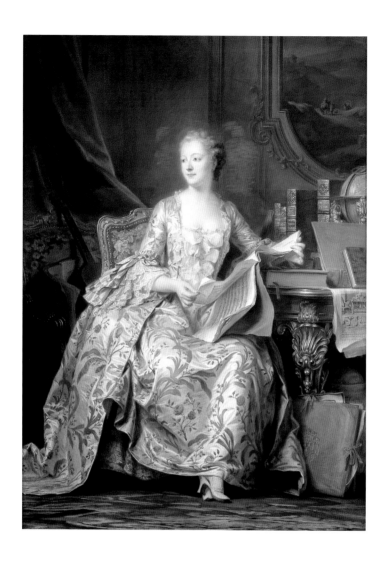

龐巴度侯爵夫人
La Marquise de Pompadour

1775 年 ｜ 粉彩與水粉彩畫在灰藍色紙上，再貼到畫布上 ｜ 1.75×1. 20 公尺
莫里斯・康坦・德・拉突爾（ Maurice Quentin de La Tour ）
1704 年生於法國聖康坦（Saint-Quentin）｜ 1788 年逝於聖康坦
位置：蘇利館，二樓／版畫與法國素描部門

27

這套衣服真漂亮！

龐巴度夫人是法國國王路易十五（Louis XV，1710~1774）的「最愛」，是他公開承認的情婦。這套衣服用到的布料和花邊之多，讓我們知道她是王國中的一號重要人物。

儘管這套衣服的裝飾繁複，卻不是穿去舞會的禮服，只是宮廷中的一般服裝。此外，她沒有戴假髮或珠寶，腳上是很簡單的拖鞋，告訴我們她正在一個熟悉的日常環境裡。

總覺得她坐得不是很舒服的樣子……

當時的貴族女性都得穿著蓬蓬裙，為了讓裙子看上去很有分量，裙子裡都用骨架來支撐。那是一種像傘骨的架子，叫做裙撐或硬襯裙。它嚴重妨礙日常生活中的活動，連坐著也不會舒服。在這幅畫裡，我們看到部分布料和裙撐掛到椅臂上，而且因為有椅背，讓她無法把這部分的裙子好好放在身後。

這裡是她自己的住所嗎？

有可能，但因為我們對她在凡爾賽宮中的住所沒有掌握足夠的精確資料，所以無法肯定。牆上那一幅鑲嵌在藍綠與金色鑲板裡的風景畫，在當時是裝潢時尚單品。侯爵夫人腳下的那塊地毯，也是當時的流行飾品。

這幅肖像畫真的很大！

沒錯，因為侯爵夫人希望有一張完整的肖像，也就是說從頭到腳、全身都出現在畫裡。這比起胸像或《蒙娜麗莎》這種中型畫像還要昂貴得多，但對那些想以正式肖像畫來突顯其社交野心的模特兒來說，這種尺寸確實比較恰當。

雖然這幅畫的構圖暗示著某種私密感，但它是畫來用在沙龍（美術學院的藝術展）中展出給大眾欣賞的，藉此突顯侯爵夫人的權勢。

她是一個音樂家？

她正在翻閱的樂譜，以及她身後那把椅子上的吉他和音樂相關書籍，都在告訴我們她喜歡唱歌的事實。她很樂意在國王路易十五的私人寓

所裡，以歌劇或戲劇形式演出。這些演出只能有少數關係親密的人出席，讓那些當權者有機會跳脫宮廷生活的儀禮約束。

畫中的其他物品象徵她的諸多才華，例如她的腳邊有一個畫夾，桌上也有一篇討論珠寶金工的雕版印刷專文，都在暗示侯爵夫人本身具備這些技藝。

這幅畫跟其他繪畫作品看起來不太一樣？

因為這不是油畫，而是粉彩畫。粉彩的色條是由白色粘土混合顏料、阿拉伯膠與牛奶或蜂蜜所組成的。畫家先用粉彩筆畫在紙上，然後再貼到畫布上，讓作品能更耐久。一旦顏料開始褪色，粉彩會使作品變成略呈粉狀的表面。

用紙張來當基底材很常見嗎？

雖然紙張比較脆弱，但它很適合要用到水溶性色彩的繪畫技術，例如水彩、水粉彩，多多少少要用筆刷來稀釋顏料。紙張也很能接受墨水，因此可以用鵝毛筆來畫出更精確的細節。

紙張的顏色和亮度在運用上述的技術時，都不會完全被覆蓋住，不像粉彩通常會將整個底面遮蓋起來。不過，這些技術一般只用在習作上，而不是正式的作品上。

德·拉突爾常用粉彩來作畫？

是的，他是這方面的專家。在十八世紀，粉彩一般是用來強化素描的線條，後來還有藝術家選擇只用這種媒材來作畫，例如夏丹晚年時就用粉彩來畫自畫像。

這些作品都收藏在羅浮宮，但因為它們很脆弱，所以偶爾才會展出。事實上，由於粉彩是一種很難固定的粉狀組成，而且對光線與震動極為敏感，因此只在特定場合展出⋯⋯侯爵夫人肖像畫是一個例外。由於它的顏色層密度很特別，專家認定承受度比較高，因此能夠長期在羅浮宮展示。

畫出桌上那些書是有意義的嗎？

這幅畫作裡所選的書——書名刻意畫得顯而易見——都不是大眾讀

物。從左到右，我們可以看到瓜利尼（Guarini）的《誠實的牧羊人》（*Pastor Fido*）、伏爾泰的《韓利亞德》（*Henriade*）、孟德斯鳩的《法律的精神》（*L'Esprit des Lois*）、一卷《百科全書》，還有一分由狄德羅主持、定期被審查的出版品。

第一本書上有戴安娜女神狩獵的田園圖像，似乎是要讓人聯想到國王的狩獵品味，其他三本書則拐彎抹角地點出國王與教會（特別是耶穌會士）不欣賞的哲學家。龐巴度侯爵夫人，利用國王對她的信任和情感，在這幅畫中表達她對這些作家的興趣，後者的概念包括主張宗教寬容、渴望開明的君主政治，以及強調知識的傳布。

畫這麼大的粉彩畫應該不是容易的事吧？

通常粉彩畫的基底是紙張，所以很少有這麼大尺寸的作品。而這幅肖像畫是由好幾張紙組成的，我們可以在畫作上部看到這些接縫。

即使德・拉突爾很可能在開始作畫前就把這些紙張組合在畫布上了，但他在繪圖時還是要不斷面對不同紙張的接縫問題，而那很可能損及作品的整體性，因此這確實不是一件易事。

侯爵夫人有從頭到尾擺姿勢給藝術家畫嗎？

沒有。我們可以看到侯爵夫人的臉是由不均等的紙片組成的。她只為這一塊擺過姿勢，藝術家之後再將這部分鑲進最後的構圖中。

除此之外，藝術家在為侯爵夫人作畫時，曾經發生過一些有趣的軼事。為了舒適地進行作業，德・拉突爾不只曾要求脫下他的假髮、鞋子和衣領，甚至還拒絕讓任何人干擾夫人擺姿勢給他作畫，連國王也不行！

用這種方式來呈現龐巴度侯爵夫人，會不會太大膽了？

侯爵夫人除了是國王的「最愛」之外，也企圖提出勸諫。她涉入政治，宮廷中許多保守派成員因此對她頗為不滿。這件作品不僅展現了她用以取悅君王的藝術才華，還有她的政治野心。因為除了排場之外，這幅肖像畫也以一種含蓄的方式來為那些她看重的哲學家辯解，希望藉此引起國王的注意，只是國王沒有領情。

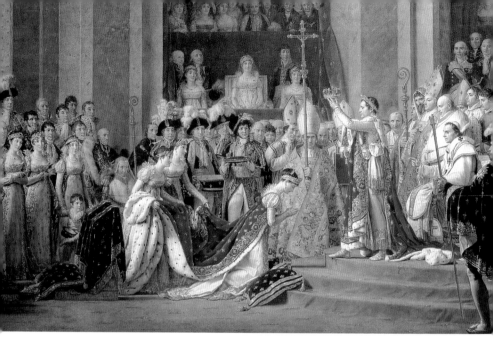

拿破崙與約瑟芬加冕禮

La Sacre de l'empereur Napoléon 1er et le couronnement
de l'impératrice Joséphine dans la cathédrale Notre-Dame
de Paris, le 2 décembre 1804

1806~1807 年間 │ 油彩、畫布 │ 6.21×9.79 公尺
大衛（Jacques-Louis David）
1748 年生於法國巴黎 │ 1825 年逝於比利時布魯塞爾
位置：德農館，一樓／繪畫部門（法國）

26

這些人在做什麼？

他們在參加一個重要的典禮：拿破崙和妻子約瑟芬的加冕典禮。那時候，拿破崙領導法國，準備在未來幾年中征服大多數歐洲國家。在這個典禮中，他獲得象徵其權力的王冠、權杖和「正義之手」（la main de justice）。在畫面右邊，我們可以看到有人拿著這些東西，當中一部分目前在羅浮宮的美術工藝部門展出。不過，這幅畫中捕捉到的只有加冕約瑟芬的片刻。

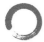

拿破崙在哪裡？

那個側身站在樓梯頂端、穿著深紅色——自古以來的皇權象徵——服裝的人就是拿破崙。拿破崙看起來完全統御著每個人。但是他在現實中其實很矮，所以畫家把他放在那些要不是坐著、就是站在階梯下的人旁邊。將他放在比所有人都高的位置，是傳達他掌控全局這個概念的最佳方式。

為什麼他抬高自己的手臂？

他拿著一頂王冠，準備放到跪在他面前的妻子頭上。她和他一樣穿著深紅色的外衣。那是為這個場合特製的。

這個場景發生在什麼地方？

加冕典禮在巴黎的聖母院大教堂中舉行，只是在這幅畫裡很難看出來，因為為了這特別的一天，教堂的合唱團區被裝飾用的嵌板蓋住了，也看不見哥德式的拱頂。但是在畫面右邊，我們可以認出尼古拉斯‧庫斯杜（Nicolas Coustou）的雕塑。這是一座聖觸像，今天仍矗立在聖母院中。尼古拉斯‧庫斯圖是紀堯姆‧庫斯圖（Guillaume Coustou）的哥哥，後者創作了《馬利的馬群》雕像群（9）。

皇帝的加冕典禮不是應該在羅馬舉行嗎？

是的，習慣上確實是羅馬教廷的教宗為皇帝加冕，但拿破崙強迫他來巴黎參加授任儀式。教宗庇護七世（Pope Pius VII，1742~1823）坐在皇帝的後面，用一個手勢表達祝福，神情不是很高興的樣子。因為拿破崙除了違背傳統強迫他到巴黎來，還自稱皇帝、為自己加冕，把教宗的重要性貶低到一個旁觀者。

我們可以看到每個人物的特色！

這是一大重點，讓我們得以認出畫上的每個人物。另外，當你克服這一大堆人的第一印象後，會發現每個相關族群是界限分明地分布在畫裡。

神職人員都在拿破崙的背後，例如卡帕拉樞機主教（Cardinal Caprara）在教宗的右邊；政府官員都在中間，例如手中拿著一個墊子的穆拉（Murat）；皇帝的家人則都在畫面的左邊。

一個穿著紅衣的小男孩，握著他母親的手。他的母親是霍頓絲‧德‧博爾內（Hortense de Beauharnais），皇后的女兒。也就是說，這個小男孩是約瑟芬的孫子：拿破崙－查爾斯‧波拿巴親王（Prince Napoleon-Charles Bonaparte）。約瑟芬儘管在這幅肖像中看起來很年輕，其實這時她已經是個外祖母了！

那件外套的天鵝絨觸感好真實！

大衛在這幅畫裡，特別仔細處理了布料的表現。他用很精準的技巧，將衣飾與珠寶上的細節表現出來。例如我們可以辨認出約瑟芬的耳環，其中一只現在在羅浮宮的阿波羅廳中展示。

坐在中間主席台上的女人是誰？

那是蕾蒂莎（Laetitia），拿破崙的母親。其實，她當時跟自己兒子起了爭執，所以沒有出席這個典禮。即便如此，大衛還是把她畫了進來。因為這幅畫的重點不是要描繪皇室成員的真實關係，而是一種宣

傳工具，因此必須將所有人美化，並提供一種和諧、權力在握的形象，絕不能讓民眾揣測為什麼皇帝的母親沒有出席典禮。

大衛一個人完成了這幅畫？

不是。他想好構圖，並完成最困難的部分，尤其是人像，然後是由一個精於透視的畫家──德高帝（Degotti）──幫他完成整幅畫。大衛是一間大工作室的主持人，有好幾位藝術家在他手下工作，當中有一些是他的學生，來向當時最知名的大師學習。

這麼大的畫該怎麼畫？

首先，畫家必須先完成好幾組的草圖，確定各組人馬的位置和構成。接下來是素描作業，這是作品的微型版，畫家在這個階段決定顏色和光線。最後是把臉部的細節都畫出來。

有趣的是，大衛是個完美主義者，一開始時把所有人都畫成裸體，藉此了解其肌肉的動作。也就是說，我們今天看到這個拿破崙──氣勢宏偉、不可一世地為約瑟芬加冕──之前本來是赤裸裸的。

然後，畫家會將習作提交給委託人確認，後者有可能要求修改，例如拿破崙當時就要大衛修改教宗庇護七世的姿勢。現在我們看到教宗做出祝福的手勢，但在原本的草稿中，他的雙手都放在膝蓋上。

所有主角都畫在中間！

這件作品旨在展現皇帝夫婦的權勢與力量，因此觀賞者的目光當然必須集中在他們身上。他們的服裝顏色、與人群隔離開，以及占畫面中央三分之一的位置──這一切都有助於讓他們從其他參與者當中獨立出來。

拿破崙側身站著、戴著皇冠，自然而然讓人聯想到某個羅馬的皇帝。這幅畫的繪製，就是為了表達一個男人的野心。

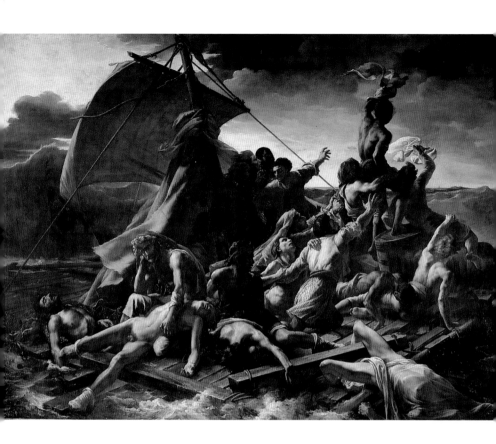

梅杜莎之筏

Le Radeau de Méduse

1818~1819 年 │ 油彩、畫布 │ 4.91×7.16 公尺
傑利柯（Théodore Géricault）
1781 年生於法國盧昂（Rouen）│ 1824 年逝於巴黎
位置：德農館，一樓／繪畫部門（法國）

27

好像快要下雨了……這些人一定覺得很冷！

透過這樣的絕境，藝術家想要表現的，是這些人已經失去了一切。他們的船「梅杜莎號」沉入水裡，用船殘餘部分製成木筏來避難，所以無法攜帶任何東西，身上的衣服可能是在沉船時被撕破的。

他們為什麼不用救生艇？

「梅杜莎號」沒有足夠的救生艇搭載所有乘客，所以他們才做了這艘木筏。

這是根據真實故事畫成的？

是的。當時所有人都在談論這起事件：起先登船時有 149 名乘客，船難發生後，登上這艘臨時木筏的倖存者，在沒有食物也沒有水的情況下，經歷漫長的十五天，終於被一艘經過的船救起來，但當中很多人在抵達法國前就精疲力竭而死。

倖存下來的人描述了事發第二天，絕望的乘客中有人起鬨的事。到了第三天，最飢餓的人吃掉前一天死去的同伴屍體——受傷又挨餓，讓有些倖存者失去了理智。15 名倖存者中的 2 人——柯雷阿（Corréard）和薩維尼（Savigny）——寫下關於這起事件的報告，發表在媒體上。

畫家也在這艘木筏上？

沒有。傑利柯跟其他人一樣，是透過報紙得知這一椿撼動許多人的悲劇。他對這個主題非常感興趣，竟然花了好幾個月來研究。據說傑利柯把自己封閉起來，以便有時間構思這件作品，還會見了一名倖存者。有人說他甚至自己打造了一個木筏模型，以便更能掌握那些海難漂流者的恐怖經歷。

這實在不是讓人開心的主題！

在前景中，我們看到一個非常蒼白的男人已經死了。為了讓他們看起來盡量逼真，傑利柯研究了真正的屍體。

不過，儘管主題本身是一場悲劇，傑利柯還是選擇一個讓帶有希望的場景。這幅畫呈現的是倖存者看到遠方有船的那一刻。這艘船後來救了他們。

畫家是怎麼表現希望的？

這幅畫的構圖本身就已經具象化那一分希望了。畫面上，所有男子沿著從左下角到右上角的對角線排列。前景裡是一個死者，然後是那些絕望的人；到了木筏中間，跪著的男人試圖揮手；然後到了背景裡，一個人站到桶子上，揮動著一塊布，好讓來船看到木筏的存在。

後來搭救他們的船在哪裡？

在遙遠的地平線上，我們可以辨認出一個小小的三角形，那就代表著「阿古斯號」（Argus），那艘後來繞過去營救他們的船。

老天爺在跟他們作對……

事實上，有一道浪正要打向木筏。考慮到船帆的位置，我們會知道風正把木筏推向錯誤的方向。傑利柯想要展現這些男人挑戰大自然、面對這既狂暴又充滿敵意的狀況，藉此創造出額外的張力。

前景中的死者只穿著襪子！

畫中人物的姿勢和身上的配件，有些地方稍顯做作，但是不脫畫家在工作室中的學習範疇。因此，傑利柯是在藉此傳達他對當時的繪畫規則有多麼熟稔，儘管他畫的是一個不太符合美術學院標準的主題。

為什麼有些人物，他只畫出局部？

因為他想創造出一種跟觀賞者之間的親密感，這種構圖可以讓別人覺得自己也是船難倖存者之一，還掉出船筏。對傑利柯來說很重要的是，以一種訴諸情緒和情感的方式介入該事件。

這幅畫在當時有大獲好評嗎？

沒有。用畫作來呈現一則新聞，是一件很不尋常的事，何況是在這麼大塊的畫布上呈現這麼多屍體，色彩又畫得那麼逼真。這種大小的作品，通常都是用來表現已經不存在或是還活著的理想化人物。

這可以說是某種新聞報導式畫作？

不要誤會了，所謂「新聞」相關之作，不等同於新聞報導。傑利柯在這裡傳達的是他個人對這個悲劇的詮釋，不是他在現場的第一手紀錄。這不像那些電視台工作人員，在油輪沉船或嚴重交通事故現場進行轉播那樣。這個主題主要是個藉口，用來表現人的悲痛與這個世界的殘暴。

既然這種主題不討人喜歡，為什麼還要畫這樣的畫？

對傑利柯來說，英雄不必要是歷史人物（例如國王或拿破崙），或是傳說中的英雄（例如海克力斯或維納斯）。經歷不平凡事件的普通人也是英雄，他們的經歷和其他歷史事件一樣發人深省。

今天，要是沒有這幅畫，我們所有人可能早就把「梅杜莎號」忘了，這幅畫讓人記得那次沉船的慘況。

他打算把這幅畫賣給誰？

考慮到這幅畫的大小，當然不可能輕易把這幅畫賣給私人收藏家，更何況每天看到這樣悲慘的畫面，一定會讓人覺得不太舒服。所以這幅畫注定是要在博物館或公共空間展出……事實上，傑利柯死後幾個月，這幅畫在 1824 年 11 月被羅浮宮收購。

所以他從來不知道自己的畫後來會掛在羅浮宮裡？

事實上，這幅畫在他生前曾經在羅浮宮的「沙龍」中展出。博物館當時沒有買下它，傑利柯只得到一面金牌來補貼他的花費。

傑利柯死時還非常年輕，三十二歲就病死。所以，很不幸的，他的確不知道自己的作品將成為羅浮宮最著名的作品之一。

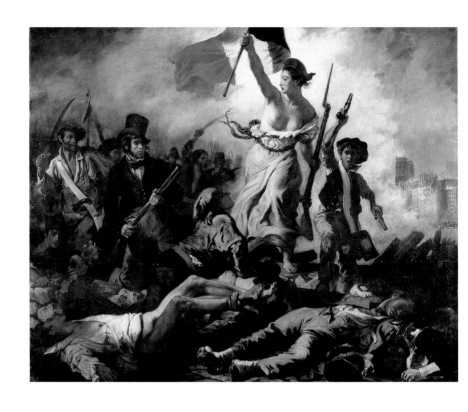

自由女神引領人民

La Liberté guidant le peuple, le 28 Juillet 1830

1831 年 ｜ 油彩、畫布 ｜ 2.60×3.25 公尺
德拉克洛瓦（Eugène Delacroix）
1798 年生於法國夏宏東－聖莫里斯（Charenton-Saint-Maurice）｜ 1863 年逝於巴黎
位置：德農館，一樓／繪畫部門（法國）

30

天上有一大片雲？

其實那是煙霧，跟背景裡的雲混在一起，就像發生火災時那種情形，也是德拉克洛瓦用來呈現混亂和動盪的手法。

這些人是在某個建築物的廢墟上？

這是一個屏障，就是臨時用石塊、鵝卵石和破瓦殘礫做成的障礙物，像一個巨大盾牌，在街頭戰鬥時，用來當路障並保護戰鬥者不受對方陣營槍擊。

看起來好像在打仗……

沒錯。事實上，我們可以在前景裡看到屍體，其他的人也都揮舞著武器，準備好要戰鬥，甚至還有一個帶著武器的孩子。我們感覺他們就要跨過那些死者向前衝去。

透過這幅畫，德拉克洛瓦描繪出1830年他親目眼睹巴黎發生革命時的景象。

為什麼要在這種地方畫小孩子？

可憐的孩子參與了1830年的革命，只能自求多福……兒童參戰的主題，後來啟發雨果（Victor Hugo）在《悲慘世界》（1862年）中創造出街頭小混混伽弗洛什（Gavroche）這個人物。德拉克洛瓦的這幅繪畫，也很有可能啟發了雨果寫下伽弗洛什死在某個屏障上的情節。

這些人為什麼要造反？

法國人走上街頭，喊出他們的憤怒，對抗國王查理十世（Charles X，1757~1836）的軍隊，因為他拒絕使用人民在1789年法國大革命中決定的紅、白、藍色旗幟。這面旗幟對人民而言，象徵著自由與平等，卻會讓國王想起他的家族失去王權，以及哥哥路易十六被處決這些不愉快的事。

那面旗子是很重要的元素？

沒錯，這幅畫的構圖，很顯然就是要突顯那面旗幟：它被放在畫面上最明顯的地方，鮮豔的紅色對映著空中的煙雲。

事實上，這個畫面中有一個三角形結構，一部分的旗子就位於三角形尖端。這個三角形結構的左內角是一個在地上爬行的男子側面，和一個戴著高筒帽手持步槍的人；右內角是一個孩子手中兩支槍的連線；三角形的底部，則是前景中那兩具屍體。

那個女人是領袖嗎？

沒錯。畫面中唯一的女子，完全主宰了這個景象。她拿著那面旗幟，引領所有的人向前。她還回過頭去，彷彿在鼓勵他們繼續前進。

為什麼她要露出胸部？

就是透過這個不合理的裸露，德拉克洛瓦讓我們意識到，她不同於畫中的其他角色。她不是真實的女人，而是代表一個概念。她是一種象徵，就像提香《田園合奏》中那些赤身裸體的女人。

她代表什麼意義？

這個女人讓人想到法蘭西共和國。長久以來，人們習慣用國王的肖像來代表法國，尤其是在獎章上。但1789年的法國大革命後，王權疲弱，這一點應該有所改變，於是所有人決定：法國現在應該由一個戴著弗里吉亞帽（bonnet phrygien）——就像畫面裡她戴的那頂帽子——的女人來代表。這個象徵標誌，被當時參與革命的激進法國共和黨員所接受。

我們不是很清楚當初為什麼會做出這個決定，因為弗里吉亞帽是那些弗里吉亞（位於小亞細亞一個希臘省分）居民戴的帽子，但有人認為它是古代的奴隸解放象徵，所以代表自由。這個女人，不僅象徵法國，也象徵這是一個自由的國家。

畫面的右邊有一個塔樓？

那是巴黎聖母院大教堂的塔樓，當時是巴黎市中最高的建築之一。革命黨人當年成功把一面紅白藍旗插到其中一座塔樓上，證明他們的實力和決心。仔細看的話，我們真的可以看到畫裡的塔上插著那面旗幟。

不過，如果這些事件晚些時候發生，他們可能會選擇艾菲爾鐵塔吧！

德拉克洛瓦是個革命家？

在革命期間，德拉克洛瓦跟其他幾位畫家一樣，待在巴黎負責看管羅浮宮的收藏。他出席了一些活動，卻沒有參與其中，這幅畫就是證明。許多藝術家都受到1830年革命的啟發而創作，卻只有德拉克洛瓦的這幅畫成名，很可能是因為它完美地總結了這場革命的原因，以及它帶給人民的希望。

直到今天，這幅畫對許多法國人來說，依舊代表著自由與共和國。

當時的人喜歡這幅畫嗎？

不是每個人都喜歡。一般民眾覺得那名女子很庸俗，也不能理解現實和象徵結合的意義。但路易－菲利普（Louis-Philippe）——這場革命後登基的法國國王——很喜歡，授意內政部把畫買下來，當成國家收藏。

有鑑於這幅畫的主題敏感性，官員不敢讓它成為盧森堡博物館（Musée du Luxembourg）的永久展品，即使當時那裡的牆面是為仍在世的藝術家作品所保留。不過，這未能阻止德拉克洛瓦飛黃騰達，後來他就被委託為王室裝潢羅浮宮的阿波羅廳。

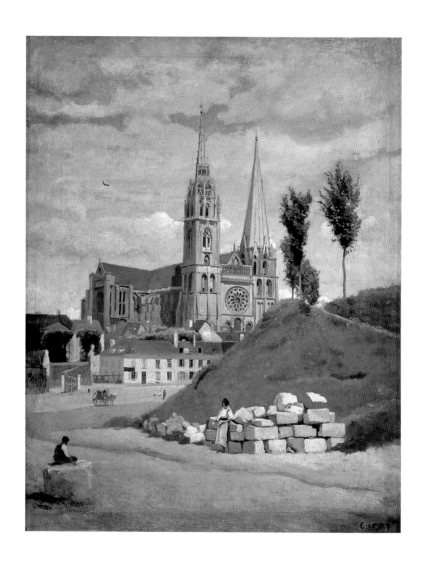

沙爾特大教堂

La Cathédrale de Chartres

31

1830 年作，1872 年修 ｜ 油彩、畫布 ｜ 0.61×0.51 公尺
柯洛（Camille Corot）
1796 年生於法國巴黎 ｜ 1875 年逝於巴黎
位置：蘇利館，二樓／繪畫部門（法國）

雖然有雲，但光線還是很明亮……

太陽照亮了教堂的正面，這有可能是光線最明亮的正午時間，因為人物旁邊幾乎沒有陰影，教堂邊牆上的影子也很短。赭黃色的道路也強化了明亮感。柯洛肯定對米色調的明暗變化非常感興趣。

人物畫得好像有點隨便？

從他們的輪廓，我們知道柯洛是用一些有顏色的點來表現而已。一方面，他們為構圖帶來活力，如果沒有他們，整幅畫就會顯得呆滯；另一方面，這些人的比例，讓我們對畫面上不同元素之間的距離，以及建築物的規模大小有所概念。人物雖然不是畫作的主體，卻對創造出透視感很有幫助。

柯洛很忠實再現了這座建築物嗎？

他花了很多心思描繪教堂的建築細節，例如圓花飾（教堂兩座塔樓間的圓窗或「玫瑰窗」）、扶壁（支撐大教堂穹頂的外部樑柱）等。

不過，我們很難辨識出這個建築物四周的都市景觀，因為右邊的兩個土堆遮蔽了大部分的城市，結果讓我們產生這個場景是發生在一個村莊裡的印象。柯洛是用這兩座土堆上的樹，來和教堂兩個尖塔的視覺相呼應。

柯洛去過很多地方？

沒錯，他的專長是風景畫，而且就像盧梭（Theodore Rousseau）或保羅‧余埃（Paul Huet），他經常旅行，發掘新的風景，之後就成為他的繪畫主題。基於這個原因，他曾經多次到義大利、瑞士和法國各地旅行，這些地方提供他城市或農村景致的基本圖像。

好幾百年以來，大自然被視為歷史或神話場景中的單純背景裝飾，例如在《蒙娜麗莎》或《田園合奏》中那樣。然而到了十九世紀，不論城市或鄉村的戶外景觀，都成為畫家作畫時的獨立完整主題。繼柯洛之後，很多藝術家全心投入這樣的創作，甚至有人幾乎只畫風景畫，例如杜比尼（Charles-François Daubigny），以及後來的莫內、希斯里（Alfred Sisley）等。

為什麼要畫一座教堂？

沙特爾大教堂建於十三世紀初，和羅浮宮堡壘大約在同一時期，直到今天都仍是非常重要的代表性哥德式建築。這種風格的建築在中世紀大放異彩，而沙特爾在當時具有極大影響力。中世紀文化，長久以來一直被大家忽略，因為它被視為一個晦澀難解的時代，卻在十九世紀突然成為風靡大眾的主題，而且有些例子可以證明，例如雨果創作小說《鐘樓怪人》的同一年，柯洛畫了這幅《沙爾特大教堂》。

此外，有一群人創立了委員會，目標是建立一張國家歷史古蹟清單（教堂包括在內），繼而整修並維護它們。這就是「歷史古蹟委員會」（Commission des Monuments Historiques），普羅斯佩・梅里美是其中一名督察。從此，大家不僅開始考慮這些建築物的歷史價值，也注意到其美學價值。

從建築的觀點來看，
要畫這麼複雜的建築很困難吧？

事實上，一座大教堂包含了大量的建築元素（通道、扶壁、尖塔等），確實讓畫家的任務更為艱鉅。然而，這些元素可以為光影效果錦上添花，而這也是一個風景畫家最關心的部分。

所以柯洛不是在戶外完成這幅畫？

不是。在1830年，要看到人在戶外寫生是很罕見的事。風景畫家經常會先研究他們的主題，帶著油彩、水彩或鉛筆到現場畫習作。當時，水彩是英國風景畫家特別喜歡的媒材，波寧頓（Richard Parkes Bonington）或特納（William Turner）就留下了許多水彩畫作品，因為它的效率高，也比油彩好掌握，後者需要較長的時間才會乾，而豬皮製的包裝在戶外使用時也很麻煩。

畫家一旦完成習作，會重新創作這片景觀，為構圖而稍做改變，最後的結果不會和當初觀察的主題一模一樣。藝術家沒有出售這些習作的打算；它們會被妥善保存起來，當作圖形和顏色的參考目錄。

這幅畫只是一件習作嗎？

柯洛當初確實很有可能只是把這幅畫當成一件習作。它的畫面不大，很可能是在大教堂前面畫的。他有許多小規模的作品本來只是習作而

已，今天卻都在博物館裡展示，彷彿它們是成品一樣。此外，柯洛生前從未展出過《沙爾特大教堂》這幅畫。

如果這只是一幅習作，這表示他不認為這幅畫是重要的作品吧？

事情沒這麼簡單！柯洛把這幅畫給了一個不知名的人，然後畫作在1871年時回到柯洛手中，但邊緣已經受到嚴重損害。從他朋友的敘述中，我們得知柯洛因此非常生氣，決定不僅要修復它，還要做一些變動，因此加上了坐在左邊石頭上的小人，以及前景中的陰影。如果這只是隨便一幅習作而已，他不需要這樣給自己找麻煩！

我們可以說柯洛是風景畫的先驅嗎？

畫風景或寫生，意思是畫作最後應該是在戶外完成的，但這不是柯洛慣常使用的技巧。他喜歡在工作室裡工作。不過，擁有柯洛畫作的收藏家奈拉東（Etienne Moreau-Nélaton）是將柯洛視為莫內、希斯里或莫莉索（Berthe Morisot）等人的先驅。

儘管不是很方便，後來這些藝術家還是嘗試並提倡在戶外作畫，以便更忠實表現出光的效果。有時候，他們會創作一系列的畫，表現出每個時間點上的光線變化，例如莫內的《魯昂大教堂》（*Cathédrales de Rouen*）系列。透過這顯然更基礎的技巧，他們希望得到一種現場感，這是在工作室裡創作的作品所缺乏的。而莫內一件具有寫生特質的作品《印象，日出》（*Impression, soleil levant*），後來讓一個根本不欣賞這些畫家新技巧的記者因此戲稱他們為「印象派畫家」。

柯洛知道印象派畫家嗎？

他知道他們前十年的活動，因為他畢竟是莫莉索的老師。另一位畫家希斯里，則是在「沙龍」（美術學院藝術展）中以柯洛的學生自居。

如果印象派毫不猶豫地宣稱他們從柯洛那裡獲益良多，那麼《沙爾特大教堂》受到他們影響、產生演變，也是不無可能的事。這也說明了為什麼柯洛在1871年花許多時間來復原這件創作於1830年的作品，一件他當年可能真的只是視為習作的作品。

* 梅里美：Prosper Méimé，1803~1870，十九世紀法國著名小說家，也是劇作家、歷史學家。代表作有《卡門》（*Carmen*）。

Appendix

附錄

- 收錄作品年表
- 作品位置一覽表
- 羅浮宮相關實用資訊

收錄作品年表

各作品的底色，對應到作品所在館名：

德農館 Denon　　蘇利館 Sully　　黎塞留 Richelieu

卡拉瓦喬的作品不論創作日期為何，均陳列在十七世紀區域。事實上，他的作品被視為文藝復興時代的終結，並預示了「卡拉瓦喬主義」（十七世紀重大藝術運動之一）的到來。

作品位置一覽表

德農館 Denon	蘇利館 Sully	黎塞留 Richelieu
中間樓層 MEZZANINE		
		有翼聖牛 古代東方部門
		聖路易的聖洗盆 / 穆罕默德·伊本一札因 回教藝術部門
		克羅頓的米洛 / 皮杰 雕塑部門（法國），皮杰中庭
		馬利的馬群 / 庫斯圖 雕塑部門（法國），馬利中庭
地面樓 GROUND FLOOR		
奴隸 / 米開朗基羅 雕塑部門（義大利）	米羅的維納斯 / 斷臂維納斯 古希臘、伊特魯西亞與古羅馬 藝術部門	
一樓 1ST FLOOR		
勝利女神像 古希臘、伊特魯西亞與 古羅馬藝術部門，大盧階梯	書記官坐像 古埃及部門	聖母聖嬰像 美術工藝部門
聖方濟接受聖痕 / 喬托 繪畫部門（義大利），方形沙龍	**二樓 2ND FLOOR**	
	基督在木匠的店裡 / 喬治·德·拉圖爾 繪畫部門（法國）	羅林大臣的聖母 / 范·艾克 繪畫部門（法蘭德斯）
蒙娜麗莎 / 達文西 繪畫部門（義大利）	農人家庭 / 路易或安東·勒南 繪畫部門（法國）	愚人船 / 波希 繪畫部門（法蘭德斯）
田園合奏 / 提香 繪畫部門（義大利）	塞瑟島朝聖 / 華鐸 繪畫部門（法國）	自畫像 / 杜勒 繪畫部門（德國）
迦拿的婚禮 / 維諾內塞 繪畫部門（義大利）	鰩魚 / 夏丹 繪畫部門（法國）	相會在里昂 / 魯本斯 繪畫部門（法蘭德斯）
算命師 / 卡拉瓦喬 繪畫部門（義大利），大藝廊	龐巴度侯爵夫人 / 莫里斯·康坦·德·拉突爾 平面藝術部門	沐浴的沙巴 / 林布蘭 繪畫部門（荷蘭）
拿破崙與約瑟芬加冕禮， 1804 年 12 月 2 日巴黎 聖母院 / 大衛 繪畫部門（法國）	沙爾特大教堂 / 柯洛 繪畫部門（法國）	天文學家 / 維梅爾 繪畫部門（荷蘭）
梅杜莎之筏 / 傑利柯 繪畫部門（法國）		亞維農的聖殤 / 卡爾東 繪畫部門（法國）
自由女神引領人民 / 德拉克洛瓦 繪畫部門（法國）		法國國王法蘭西斯一世 / 克盧耶 繪畫部門（法國）

德農館、蘇利館、黎塞留三大展館的樓層數不同。請留意，有些作品雖在同一層樓，卻是在不同展館，彼此之間有可能相距甚遠！

羅浮宮相關實用資訊

地址：Rue de Rivoli, 75001 Paris
電話：01 40 20 53 17
網址：www.louvre.fr
地鐵站：Palais-Royal Musée du Louvre, 1 號線 / 7 號線
公車：21, 24, 39, 69, 72, 74, 76, 95

○ 羅浮宮每天都開放嗎？

- 星期二是休館日，以便進行徹底的清掃工作。
- 有些國定假日也可能休館，因此出發前最好先確認。
- 開放時間為上午九點至下午六點，星期二、五延長至晚間十點。
- 不是所有展覽室都每天開放，羅浮宮官網上有展覽室開放日程表（意即隨時可能變動）。

○ 博物館的入口在哪裡？

- 有兩個入口通往金字塔，一個位於花神樓（Pavillon de Flore）的獅門（Porte des Lions），靠近騎兵凱旋門。不過，獅門入口不是每天開放。
- 另一個入口是從黎塞留通道進入金字塔，但只開放已經購票的民眾使用。遊客從地鐵站 Louvre-Palais Royal 出來就可以看到這個入口。
- 從地鐵站 Louvre-Palais Royal 可以直接通往地下商場 Carrousel du Louvre，裡面也有一個通往博物館的地下入口。

○ 怎麼避免排隊？

- 只要事先買好入場券或博物館通行卡就可以。如果確定要來好幾次，通行卡是非常划算的選擇。別忘了，十八歲以下孩童可以免費入場，但年紀較長的孩子可能被要求出示身分證明。

○ 哪裡可以事先購買入場券或通行卡？

單次造訪：

- 遊客可以在下列地點預先購買單日券：Fnac, Carrefour, Continent, Leclerc, Auchan, Extrapole, Le Bon Marché, Printemps, Galeries Lafayette, BHV, Samaritaine, Virgin Megastore.
- 結合交通票券和博物館門票功能的通行卡：法國國鐵（SNCF）、巴黎大眾輸公司（RATP）的車站都可以買到，既可當博物館通行證，又可搭乘地鐵（Metro）與大巴黎遠郊鐵路（Transilien）。
- 「博物館與紀念坤卡」（Carte "Musées et Monuments"）：有效期間從一到五天的都有，可自由出入巴黎各觀光景點。各景點、地鐵站和巴黎觀光局均有售。

一年內造訪數次：

- 「羅浮之友卡」（Carte des Amis du Louvre）：羅浮之友協會辦公室有售，位於金字塔下方，適合巴黎地區的居民使用。不只適用羅浮宮常設展，也適用金字塔下方的特展。
- 羅浮宮還提供各種季票／年票給學生、藝術家與教師。

怎麼善用免費入館或入館優惠？

- 十八歲以下、失業人士、受社會福利救濟者可憑官方證件免費入館；殘障人士、藝術工作者之家（La Maison des Artistes）或國際造形藝術協會（Association Internationale des Arts Plastiques）成員、美術老師也可免費入館。
- 星期五晚上六點以後，二十六歲以下者可以免費入館，其他人也可享半價優惠。

一張票可以「逛透透」嗎？

- 是的，一張票（全票10歐元）可以參觀所有部門，而且當天之內都有效，直到閉館時間為止。一天之內可以多次進出，但必須妥善保管入場券，以便必要時出示給查票員查驗。
- 金字塔下方的特展不在此列，需另外支付入場費。

羅浮宮裡有用餐的地方嗎？

- 博物館裡，有兩間咖啡廳，一間位於德農館，另一間位於黎塞留館。金字塔下方，有一家咖啡廳、一家自助餐廳和一家正式餐廳。遊客也可以到地下樓騎兵廳（Galerie du Carrouse）附設的美食廣場（Restorama）享用午餐，這裡提供來自世界各國的簡餐，雖然人潮眾多又人聲鼎沸，但價格經濟實惠，小孩也可以輕鬆用餐。

- 別忘了金字塔外還有杜勒麗花園、皇家宮殿花園，遊客可以在這裡野餐、玩樂。用這種方式結束羅浮宮之行，別有一番樂趣。

在此謹向 Laurence Golstenne 獻上最誠摯的謝意。

其中肯或不中肯的意見，

對本書豐富的內容與結構都功不可沒。

法國人帶你逛羅浮宮 —— 看懂大師名作，用問的最快！
Comment parler du Louvre aux enfants

作　　　　者	伊莎貝爾‧波妮登‧庫宏（Isabelle Bonithon Courant）
譯　　　　者	侯茵綺、李建興、周明佳
美 術 設 計	徐蕙蕙
行 銷 統 籌	林芳吟
業 務 統 籌	郭其彬、邱紹溢
責 任 編 輯	林淑雅
副 總 編 輯	何維民
總　編　輯	李亞南

發 行 人	蘇拾平
出　　　　版	漫遊者文化事業股份有限公司
	地址：台北市大安區溫州街12巷14-1號2樓
	電話：（02）23650889
	傳真：（02）23653318
	讀者服務信箱：service@azothbooks.com
	漫遊者部落格：http://blog.roodo.com/azothbooks

發　　　　行	大雁出版基地
	地址：台北市中正區重慶南路一段121號5樓之10
	劃撥帳號：50022001
	戶名：漫遊者文化事業股份有限公司

香 港 發 行	大雁（香港）出版基地‧里人文化
	地址：香港荃灣橫龍街78號正好工業大廈25樓A室
	電話：852-24192288，852-24191887
	讀者服務信箱：anyone@biznetvigator.com

初 版 一 刷	2011年8月
定　　　　價	350元

ISBN　978-986-6272-71-4

國家圖書館出版品預行編目（CIP）資料

法國人帶你逛羅浮宮：看懂大師名作,用問的最快!
伊莎貝爾‧波妮登‧庫宏（Isabelle Bonithon Courant）著;
侯茵綺,李建興,周明佳譯.——初版.——臺北市：漫遊者文化出版：
大雁出版基地發行,2011.08　　面；　公分
譯自：Comment parler du louvre aux enfants
ISBN 978-986-6272-71-4（平裝）

1.西洋畫 2.畫論 3.藝術欣賞

947.5　　　　　　　　　　　　　　　　　100013290